U0033447

超成功

鋼琴教室

経營大全

\學員招生/
七法則

藤拓弘

陳偉樺—譯

目次

078

第2章：經營教室的 7 個實踐技巧

090

前言

在本書裡，我會將至今為止在我的教室裡或是諮詢現場實踐過的訣竅，全部鉅細靡遺地告訴各位。內容全都是經過實際驗證，而極有效果的方法，一定可以替各位帶來幫助。

進入正文之前，先讓我來談談當初創立教室時的故事吧！

說來丟臉，在我的教室開辦時完全沒有學生要來。我發了 1 萬張費盡心血做的傳單，但是招生數依舊是零；就算在地方報紙上刊載廣告，接到的也只有反應冷淡的電話。好不容易有一個成人加入了，卻在拖欠月費後就此消失……。我那時對於經營教室還一無所知，等在我面前的現實狀況則非常殘酷。

雖然如此，我卻抱有身為鋼琴教師的遠大志向。我想將經年累月學到的東西，以及音樂的美好傳達給孩子們。也因為如此，我必須從根本重新檢視教室的營運與學生的招募，並且招來自己理想中的學生。如此思考的我，每天每天都一直在深思

現在的自己到底欠缺了什麼。最後我得出的結論是「經營教室必須導入商業精髓」。

我從書籍、有聲教材、講座等等，貪婪地學習一切有關教室營運所必要的知識，例如：行銷、顧客心理、網路戰略、廣告宣傳企劃、文宣、品牌建構法、時間管理法、營業秘訣等。此外，我也積極參加異業交流會等活動，透過與形形色色的產業人士接觸，拓展了經營者的世界觀。

在學習的過程中，我會馬上實踐我覺得好的東西。我活用我所有的知識來不斷改進教室營運，比如：應用行銷知識的招生傳單、製作網頁、從接待與服務精神中汲取的溝通方法、體驗課程後續的電話應對及電郵寫法等等。

雖然是一點一滴的變化，成果卻具體顯現出來。招生廣告的迴響率提升了，申請體驗課程的人也增加了。學生開始出現後，我不斷發揮創意，企劃出讓學生期待的活動或是製作會員報等等。後來學生跟家長也開始口耳相傳。最令人欣慰的是，所有的學生和家長都是對我的教室理念有共鳴的人，而且也是我的協力伙

伴。一開始，我並不知道所學到的商業或行銷知識能否於營運鋼琴教室派上用場；但是以結果來說，卻前進到了遠比我所想像中還要更好的方向。我將經營鋼琴教室當成一門生意，而隨著教室的成長與發展，也讓我有了身為教室經營者的自信。

有一種想法驅使著我。我想將自己實踐過並且成功的方法，傳遞給那些像我當初開辦教室時一樣煩惱的老師。那些老師雖然有著優秀的指導能力，卻招攬不到學生而放棄經營教室，而我想成為他們的助力。我想跟他們一起追求不管在授課或是私生活都很充實的理想教師生活，因此，我懷抱著這種想法、開始從事諮詢活動。

執筆本書時，我傾注了我所有的知識、經驗，以及目前為止的實際成績。我覺得本書的特色在於合乎時代的教室經營方法，以及當前的鋼琴教室業界較少觸及的「商業」視角。

此外，我也將執筆重點放在招攬自己理想的學生，而不只是單純招攬許多學生。招攬心中理想的學生，你才能在每天的課程上發揮幹勁。能夠讓老師和學生都興奮期待的課程，以及能夠一起成長的教室營運，才能滋潤我們的生活吧。

在這本書裡的「7個法則」，裝滿了可以替你的鋼琴教室招攬到理想學生的方法。而且我認為不單純只提到技巧，也涉及了身為一個經營者的重要精神層面。在後半段我也闡述了從今天開始就可以馬上使用的實踐性秘訣。

我由衷地期望這本書，能替今後打算要經營鋼琴教室的人士，或是想要重新整頓教室營運、度過快樂教師生活的老師們，派上一些用場。

—— 藤 拓 弘

第 **1** 章

招生 **7** 法則

法則 1 明白自己的強項

要招攬學生的最初法則就是**「明白自己的強項」**。「強項」指的就是只有你的教室才有的「獨特賣點」。明白自己的「強項」並且積極地宣傳這一點，就是招攬學生的第一步。

不管鋼琴教室的規模再怎麼小，一定也會有其他教室所沒有的「強項」。清楚了解自己的「強項」為何跟招攬學生有關呢？在【法則 1】裡，將會針對其理由以及找出「強項」的方法，進行詳細的解說。

學生也很苦惱選擇教室的理由是什麼

由於少子及高齡化的影響，現今的鋼琴教室業界，需求與供給的平衡已經開始崩潰。雖然需求減少了，但是鋼琴教室的數量卻持續增加。我也經常在諮詢的時候，遇到同一個地區裡有多達 3 間或 4 間鋼琴教室的「激戰地區」。

鋼琴教室越多就會讓學生越分散，形成對教室經營者來說不良的狀態。這種「教室過剩」的狀態其實對於尋找鋼琴教室的人士來說也是苦惱的根源。怎麼說呢？

答案可以歸納如下：

「教室全都差不多的樣子，不知道該選擇哪一間才好。」

「教室全都差不多的樣子，不知道該選擇哪一間才好。」

這就是尋找教室的人的心聲。他們為了要從眾多教室之中選出適合自己的教室，必須拚命收集資訊；然而實際狀況卻是每間教室都沒有特色，無法找出「就是這裡了」的判斷基準，而讓人不知該如何選擇。

如果覺得每間教室都一樣的話，一般人自然就會流向學費便宜的教室，或是知名品牌的大型教室。在沒有選擇的標準時，自然就會依價格或品牌來選擇，這點在選擇鋼琴教室時也是一樣的。

被選上的教室一定有「強項」

在這種情況之中，也有教室雖然被競爭教室包圍、不加入價格戰，卻能一直吸

引學生。在這個許多鋼琴教室因為學生減少而苦惱的時代，為何會有教室不斷被人挑上呢？

這裡最重要的一點，就是開頭所提到的「強項」。學生會前來的教室都有明確的「強項」。而且他們積極努力地將這個「強項」讓教室內外都知道。

其他教室沒有的獨特賣點、也就是「強項」，影響了群眾的**「挑選基準」**。為了要在眾多鋼琴教室裡脫穎而出，就必須要表現出「這個教室與其他教室在這一點上有何不同」。

同時，教室的「強項」也是課程的「核心」。明白自己的「強項」並且不斷傳達出去，就能對課程產生自信，便可以產生動力去完成更高品質的教學，而高品質的課程則能提升教室的評價，並且招來學生。因此，表現出「強項」是會成為充實又理想的教室營運之「原動力」。

藉由「強項」來創造品牌

表現出「強項」可以得到**「招攬到有同感的人」**的附加效果。所謂的「強項」就是只有你的教室才有的「價值」，為了追尋這種「價值」而前來的人，將會對你的想法和教室方針有同感，可說是最理想的學生。教室的「強項」具有一種力量，可以招來你理想中的學生；在你的教室裡感受到「價值」而有「同感」的人一多，「教室品牌化」也會隨之加速。

在這種狀況下，學生跟家長都會打從心底仰慕你，並且會協助你一起讓教室更為興盛。加上他們還會介紹具有相同價值觀的人，自然也能達成理想中的教室經營。

而且有「強項」的教室能令學生自己產生「想要在這裡上課！」的念頭，所以沒有必要在學費的價格等等做文章，就能成為一間無須參加價格競爭、被學生所渴求並具有強大品牌的教室。

找出教室特有的「強項」

可能會有很多老師都認為：「但是我的教室沒有什麼強項⋯⋯」也許你也有一樣

的想法。但是只要還有一個學生，你的教室應該就具有某些「強項」。只是你沒有注意到那個「強項」是什麼而已。

學生們會從許多鋼琴教室中，挑上你的教室而上門，一定是有理由的。藉著探索其中理由，一定就能讓你找到**你的教室特有的「強項」**。

因此我將提出 5 個問題來讓你找到你的教室的「強項」。請針對這些問題好好想一想。

Q1：有那麼多競爭對手，為何非要在你的教室裡上課？

Q2：從學生或家長的觀點來說，什麼特色可能變成強項？

Q3：在你的教室裡，學生的年齡層大多落在哪裡？

Q4：在你的教室裡，什麼是最受歡迎的課程編排？

Q5：教室的弱點能否轉變成強項？

答案也許很難找，但是仔細省思自己的教室絕對不會徒勞無功，一定可以發現一些東西。也許現在還是「強項之雛形」，但是好好培育之後就可以變成其他教室所不可及的「強項」。這些問題的答案，就是找出你的「強項」的第一步。

要向學生請教「強項」

到這個地步還是找不出「強項」的人，就讓我來為您介紹我珍藏的方法──「**向學生請教**」。也許你會認為「這算什麼嘛」，但是答案通常出人意料地近在咫尺。因為最清楚你的教室的人其實不是你，而是學生或家長。

所以，試著向學生或家長請教下面的問題吧：

「為何會選上我的教室呢？」

藉著這個問題一定可以找到你所不知道、或是沒注意到的「優點」或「強項」。

站在「學生清楚教室之一切」的前提上，先向學生請教看看。藉著探究回答背後的「真實心聲」，你所看不到的「強項」一定就會顯現出來。

不表現出「強項」就沒有意義

找到你的教室的「強項」後，就必須要將其展現於外。「強項」必須要表現出來後才能和其他教室形成「差異」。要讓大家廣泛地認識到教室的特徵，就要使用各種媒體不斷發送情報。

重點在於要將教室的「強項」變成淺顯易懂的**「訊息」**。藉由網頁、傳單、手冊、教室快訊、電郵簽名檔等各種媒體來傳播訊息，就可以向許多人清楚地傳達教室的「強項」或「特徵」。

以上說明了掌握教室「強項」的重要性。接著讓我們來看看跟「強項」一樣是經營教室之重要支柱的**「教室理念」**。揭示於教室「強項」之上的「教室理念」將會傳達強力的訊息給眾人。

法則 2 宣揚理念

也許有人覺得**「理念」**這個詞很艱澀吧！但是**「理念」**具有維持動力並且活化教室的力量，接下來讓我們來探討其理由。

何謂招生之**「教室理念」**

企業一定都有所謂的**「經營理念」**。經營理念清楚地表現出這個企業**「對於社會的貢獻」**或是**「在社會裡扮演的角色」**，也可以說是在營運上不管再怎麼困難也不會動搖的**「主軸」**。

這種**「經營理念」**在鋼琴教室裡就是相當於**「教室理念」**。教室理念就是教室的存在理由，也就是明白表現出教室**「提供什麼、目標為何」**的**「教室所扮演的角色」**；而且**「教室理念」**也表現出**「你想扮演一個怎樣的鋼琴教學者」**，可說就是你的**「核心生活方式」**。

眾人會被具有熱情的人所吸引，你傳播出去的**「感情」**會讓有共鳴的人聚集而來。

而**「教室理念」**也指引了教室的方向，老師跟學生都能藉此一起朝向同一個目標前進，

可以產生一種「教室的一體感」。

苦惱時該回歸的初衷，就是你的教室理念

你有時也會因為經營教室而苦惱吧？沒有學生要來、課程進展不如意等等，這種狀況一直持續的話會讓你的心情低落。當你覺得快要撐不下去時，能夠讓你回歸的初衷就是「教室理念」。藉著「教室理念」重新確認教室經營或課程方向，將會成為勝過一切的「心靈支柱」。

我自己當初在開辦教室時也是完全招不到學生，每天都懷疑自己到底有沒有經營教室的資質。我不管做什麼都無疾而終，心中充滿空虛，那真是一段很辛苦的經驗。

在那段日子裡一直支持著我的，就是開創當時所揭示的「教室理念」。

里拉音樂教室
的教室理念

活在當地、人群及生活之中

............................

里拉音樂教室志在融入在地，
我們提供滋潤人心與生活的音樂，
希望透過鋼琴這個樂器，
成為人與人之間溝通的橋樑。

因為我有恩師及許多人的支持，才能以一個鋼琴老師的身份自立並且開設教室。

現在，輪到我透過鋼琴來將至今所獲得的事物，貢獻給更多的人。

這個教室理念無論何時都會喚起我即將忘懷的初衷，就算是現在，當我因為經營教室而感到苦惱或迷惘的時候，我就會重新回顧這個理念。藉著這個教室理念重新確認「自己的教室是為了地方及眾人而存在的」。

藉由「教室理念」提升動力

在教室經營上，維持動力是很重要的。只要能夠保持高度的動力，就算面對艱難的狀況也能不以為苦，而能保持一種「**改善→實行**」的主動式循環。

關於課程安排也是一樣的道理。總是想要提供更好的課程、或是想提昇自我技術的強烈想法，在任何狀況下都能成為支持自己的「支柱」。這種應該稱為「課程支柱」的東西同時也就是「教室理念」。

理念會招來粉絲

【法則１】提到的「強項」如果和這個「教室理念」一致的話，就能在教室的品牌化中產生相乘效果。找出其他教室沒有的東西（強項），然後讓他人認同你的「教室理念」，他們就會成為你教室的粉絲。靠著仰慕老師的心情以及對教室的良好歸屬感，學生跟家長都會為你的教室加油。

這種粉絲不管時代如何變化，都會一直支持你這個老師以及教室。受到越多的粉絲支持，教室的價值就會不斷提升。

此外，像鋼琴教室這種極度依賴地方社區的行業，成為一間受地方人士喜愛的教室相當重要。要成為一間受到地方喜愛的教室，就必須要經常將教室的目標傳達出去。「教室理念」在這種與地方的關係上也能發揮重要的功能。

找出理念的「５個魔法問題」

我想大家已經很清楚「教室理念」在經營教室上有多重要了。那麼，要怎麼做才

能找出教室理念呢？

　　首先，讓我先請教你 5 個問題。這是可以讓你看見你教室的「理念」的「魔法問題」。請務必靜下心來好好思考。

Q1：你當時是抱持著何種心情創校？

Q2：你為什麼要教鋼琴？

Q3：透過鋼琴教育你能提供何種「價值」？

Q4：你對於地方有何貢獻？

Q5：你想透過經營鋼琴教室實現什麼？

這些問題同時也在探究你這個經營教室者的本質。請務必要好好花時間將答案試寫在筆記本上，一定能夠找出某些東西。

經營教室的關鍵就是找出**無論如何都不會動搖的**「主軸」。「教室理念」可以發揮重要的功能去支持這個「主軸」，確實的主軸就能成為心靈支柱，當營運出現困難時便會成為很大的助力。「教室理念」就是具有這種力量。

法則 3

追求利潤

教室要成長，
先得有利潤！

【法則３】是跟金錢有關的議題。也許有人聽到**「追求利潤」**就會皺起眉頭，而正在閱讀本書的讀者或許也覺得「我才不是為了要賺錢而教鋼琴的」、或是「想要靠教育事業來賺錢未免也太低俗了吧」。

雖然如此，這種想法對於一個「教室營運者」而言是有一些問題的。營運教室的人必須要替學生和家長維持教室經營，並負有讓其成長的責任，而這一點更延伸到對於社會的貢獻。為了面對現今的時代，以及超越日後的艱困時代，有必要重視利潤是。

在【法則３】裡，將針對藉由追求利潤來提升教室實力的方法進行思考與介紹。

鋼琴教室也應該追求利潤的５個理由

接下來就讓我們來思考一下，為何鋼琴教室有必要追求利潤呢？在此我試著舉出５個主要的理由。

❶ 為了提升身為講師的專業意識

❷ 能夠維持經營教室的動力

❸ 能夠「投資」教室或自我

❹ 能夠「回饋」給學生

❺ 能夠讓教室永續經營

其中特別重要的是 ❹：「能夠回饋給學生」這一點。藉著每個月的學費收入，將所獲得的利潤再回饋給學生的話，將會有下列幾點好處：

【硬體面】 能提供良好的課程環境

【軟體面】 能提供高品質的課程

【服務面】 能提供令人滿意的服務或活動

如此一來，藉由獲取利潤就能在【硬體】、【軟體】、【服務】這3方面回饋給學生。而且不僅學生，要「投資」自我或教室，無論如何都需要利潤。經營者必須要意識到這些都是為了要回饋給學生、還有為了要提高自我意識及提升技能的「投資」，這種思考在經營教室上相當重要。

經營教室需要各種成本，具體花費成本只要看172頁的表格應該就能理解。

從鋼琴的維修費用到文具用品，經營教室需要花費很多金錢，其中維持教室的「營運成本」更是相當龐大。除了這些必要經費以外，為了要讓教室更加成長，必須產生利潤。

風險管理概念

在經營教室上必須重視的一點就是「風險管理」。經營鋼琴教室會伴隨著各種風險，經營者對於各種風險都必須負起全責。因此為了迴避風險或是對應風險，都必須

要有資金。

關於經營教室的風險可以列舉出「退班」這一項。教室經營者總是承擔著退班造成學生減少的風險，而很遺憾地，學生一定會有離開的時候，最壞的狀況是學生一口氣全都消失。但是就算陷入收入大幅減少的緊急狀況下，只要還有一個學生，就有責任讓教室繼續維持下去。

再加上經營者還必須負起「教室內外發生的紛爭」之風險，而且還潛藏著「教室內的意外或傷害」、「天災等所造成的教室損壞」、「教學者兼營運者（也就是你）的意外或生病」等等意想不到的風險。

經營鋼琴教室就是必須面對這些「退班」或「紛爭」等無法預測的風險，而且完全沒有保障。如同前述一般，鋼琴教室經營者必須對這些負起所有的責任，不管欠了多少負債，也絕對不能造成學生或家長的困擾，也不允許教室輕易倒閉。

為了防範風險於未然、以及對應突發狀況，就需要有風險管理。基於這種風險管理的概念，在教室營運上的重點就是要不斷考慮利潤以及營運資金。也就是說，「風

險管理」的概念不僅是在保護教室、也是在保護學生。

教室營運的利潤就是「感謝心意」的具體呈現

我總是認為，**教授鋼琴是在提供孩子和許多人夢想**。我認為教室的利潤是學生對於我們所「給予的東西」，將「感謝的心情」以具體的形式表現出來。我們所提供的東西，與學生或家長所懷抱謝意之間的「差額」，應該就可以稱之為「利潤」吧！

我們投注精力於鋼琴教育上、為了讓教室營運得更好而努力，這些行為可以說是為了要獲得更多的「感謝」。我認為這些眾多的「感謝」最終就是以教室的利潤這個形式表現出來。

此外，追求利潤這件事一定會讓我們不斷努力去超越對方所感受到的「價值」，而這種努力關乎教室的成長，追求利潤與教室或講師的自我成長都無法切割。

法則 4
讓大家看見自己

在【法則4】裡我們要來詳細檢視招生所必要的宣傳方法。要招來大量學生到你的教室，關鍵重點就是要先讓多數人知道**教室的存在**。

沒有人知道你的教室

很遺憾地，鄉親並不如你所想得一般那麼清楚你的教室。甚至有些老師已經開辦教室長達10年了，附近的人卻說「我不知道這裡原來有鋼琴教室」。以實際狀況來說，因為大多的鋼琴教室都是使用自宅、隱藏在住宅區中，所以很難知道是間鋼琴教室。

在自家經營鋼琴教室的老師，必須要有一個概念——大家都不知道你教室的存在。基於此種前提，我們才能開始具體思考「要如何做才能讓大家知道教室的存在」。

招生成本是「事前投資」

現在這個時代和以往不同，招生十分困難。因為少子化、高齡化社會與經濟長期不景氣，鋼琴教室也開始有必要積極地進行招生活動。就算會花費時間跟成本，現今

情況下宣傳教室的活動還是不可或缺。

而地方對教室的熟悉度與口碑有著深刻關係，有越多人知道教室的存在，口耳相傳的機會就會增加；持續性的宣傳或招生自然也會擴大口耳相傳的效果。

像個人鋼琴教室這種小規模的教室，基本原則就是盡量不要花錢在廣告宣傳與招生上。話雖如此，卻有必要進行一些「投資」以確保某種程度的學生數，並穩定教室之營運。就算需要花費成本，只要能招攬學生就會成為有價值的「事前投資」。鋼琴是一個只要起頭後就容易會長時間學習的才藝，所以只要招到學生，在早期就有可能回收投資的成本。

在教室經營上，我們要基於此種「投資」意識而訂定有效率的招生戰略，因此需要「教室生命週期」的概念。

思考教室生命週期

不管是何種業界、商品都有成長與衰退的「生命週期」，鋼琴教室也如同人的一

生般有起有落而走過各種週期。在此我們將探究「教室生命週期」，並詳細審視各個生命週期的特徵、以及招生的要點或改進方法。

❶ 導入期

教室新開辦並且踴躍進行招生活動後，學生開始聚集而來的時期就是【導入期】。

這時教室的內部裝潢很完善，教室經營者的心情也還處於非常新鮮活潑的狀態。在這個時期如果能確實訂定完善的招生戰略、選擇適合的廣告媒體、並且確立教室營運概念的話，學生就會隨著新開幕的新鮮感陸續上門。

相反地，如果在這個時期沒有做好適當的準備，而是以「開班了再說」的方式開始營運的話，就會無法如預期一樣招來學生，反而只是不斷累積花費而使順利的開端就此中斷。

❷ 成長期

靠著【導入期】時積極進行招生，以及既有學生口耳相傳的相輔相成效果，學生數量增加、教室營運也呈現活絡，此時就是【成長期】，同時也是講師動力非常高昂的時期。

經營者對於鋼琴教育的熱忱正熊熊燃燒，教室也因為熱切的教學或研究而充滿活力。學生順利增加，課程表也排得很充實，逐漸達到合適的學生數量而穩定。

❸ 成熟期

學生數穩定下來，每個月的學費收入也隨之穩定，便到達了【成熟期】。雖然學生數會有所增減，但會維持在適當的數字，教室營運也是處於安定的狀態。

不過這樣一來，這種安心感會造成上進心或授課動力的低落。在這個時期必須要採取柔軟的姿態不斷吸收新資訊，並且擬定防止學生退出的策略。教室營運穩定的另一面就是無法順應時代潮流，如此一來學生的絕對值數量就會減少，並且造成教室營運的障礙。

❹ 衰退期

學生數量因為成長（升學）等原因而減少，教室營運因而陷入的嚴苛時期就是【衰退期】，教室硬體面的老化或是講師的動力低落也可以說是原因之一。

在這個時期的關鍵，就是要努力維持經營者的高動力，以及廣泛收集順應時代的招生或課程編排方法相關資訊，並且重新審視至今以來的營運模式。

只要有以嶄新心情去重新整頓教室營運的行動力，就能讓教室重新站起來，製造出從【衰退期】往上的曲線——也就是新的【導入期】，這就是教室重生的關鍵點。

到此我們檢視過了鋼琴教室的生命週期，而你的教室目前處於哪一個階段呢？

根據教室的生命週期，招生的方法或改善教室營運的方法也會不同。比方說，在【導入期】需要有萬全的開辦準備以及招生戰略；而在【成長期】或【成熟期】，教室則必須為了提高既有學生的滿意度而努力；在【衰退期】的重要關鍵則是摸索新的招生方法。

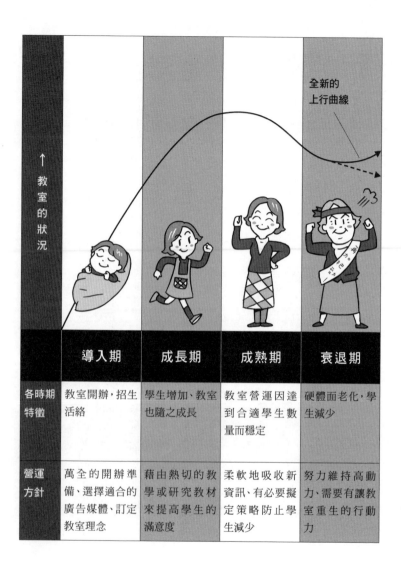

全新的
上行曲線

↑
教室的狀況

	導入期	成長期	成熟期	衰退期
各時期特徵	教室開辦,招生活絡	學生增加、教室也隨之成長	教室營運因達到合適學生數量而穩定	硬體面老化,學生減少
營運方針	萬全的開辦準備、選擇適合的廣告媒體、訂定教室理念	藉由熱切的教學或研究教材來提高學生的滿意度	柔軟地吸收新資訊、有必要擬定策略防止學生減少	努力維持高動力,需要有讓教室重生的行動力

組合各種媒體的宣傳方法

招生時運用各種媒體來宣傳教室是很重要的。各種招生方法或工具如下一頁所列舉。

重點在於如何組合這些工具來有效率地宣傳教室招生。比方說：從夾報廣告或傳單誘使讀者連結教室網頁、在教室掛牌放上ＱＲ碼（參照第101頁）、讓手機可以連結教室的網站、在招牌的旁邊準備傳單等等，可以有各種組合。

像這樣以各種模式組合工具的話，預期效果會比以單一方法招生來得高。此外，根據組合方式還可以讓創意無限擴展。從能力所及的項目一點一點開始做起，才是所謂招生的不二法門，以最大限度活用招生工具便成為了招攬學生的關鍵（主要工具的詳細使用方法或技巧，請參閱第２章）。

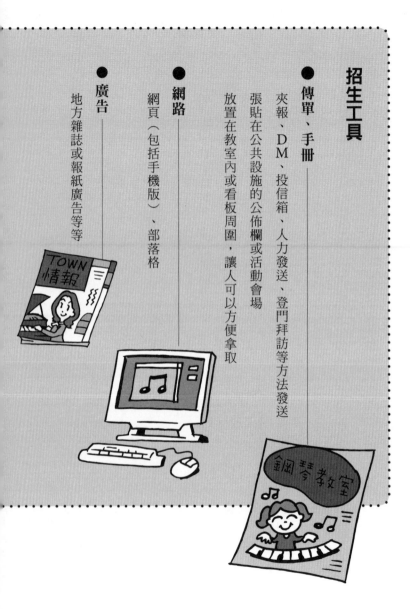

招生工具

● 傳單、手冊

夾報、DM、投信箱、人力發送、登門拜訪等方法發送

張貼在公共設施的公佈欄或活動會場

放置在教室內或看板周圍，讓人可以方便拿取

● 網路

網頁（包括手機版）、部落格

● 廣告

地方雜誌或報紙廣告等等

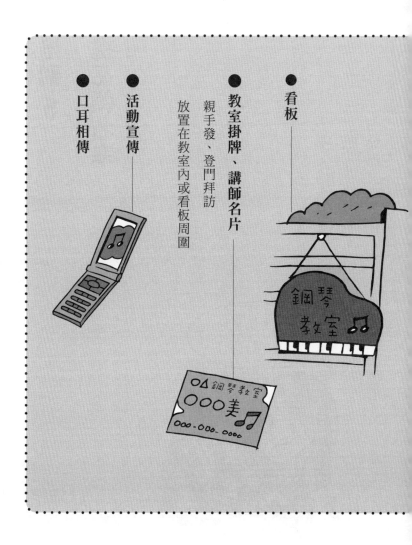

● 看板

● 教室掛牌、講師名片

親手發、登門拜訪

放置在教室內或看板周圍

● 活動宣傳

● 口耳相傳

　　　　　　　第 1 章 － 招生 7 法則

法則 5
提高報名率

理所當然地，招生的最終目標就是要讓學生「報名」。不管諮詢問度或體驗課程的申請再怎麼增加，如果沒有學生報名加入，一切的辛勞就會化為泡影。

在【法則5】裡將要解說「報名率」的概念、到報名加入之前的7個階段、提高報名率的重點，此外也將說明「電話應答」或「信件回覆」的祕訣。

你的教室「報名率」是多少？

你的教室有掌握學生的報名率嗎？報名率指的是**「在體驗課程之後報名加入的學生比率」**。

比方說，有24個人來參加體驗課程後有8個人加入，「8÷24＝0‧333…」，則報名率就是「百分之33」。我們的重點便是要努力去將這個報名率提升到非常接近100%。

為了要掌握報名率，必須要一直檢視參加體驗課程和報名加入的人數。這個數字可以作為改善體驗課程等而提高報名率的基本資料。

掌握報名之前的「7階段」

學生在報名加入你的教室之前有幾個階段，各階段都有心理上・物理上的障礙。

重點在於要去思考如何才能降低這些障礙、並且最後讓學生到達「報名」這個目標。

如果在這其中有哪個階段對教室感到不安或不滿，很遺憾地，一般人就會離開通往報名加入的道路。

讓我們先來搞清楚報名的「7階段」，從而檢視需要強化招生的哪一點。

【階段1】知道你的教室的存在

不管是在何種業界，客人若沒注意到這間公司或店鋪、以及商品或服務的「存在」，是做不成生意的。無論如何都要先讓客人知道自己的存在，所以才要投入大量的資金進行**宣傳廣告或業務活動**。

鋼琴教室也是一樣的道理。【法則4】裡提到，讓客人知道教室存在就屬於這個【階段1】，這階段的對應方法有設立網頁、宣傳・招生廣告、製作招牌等等。

首要重點便是藉著活絡的招生活動，讓多數人注意到你的鋼琴教室的存在。

【階段2】連結至教室網頁

因為網路普及的關係，消費者的行為模式也逐漸產生變化（詳情請參考第2章【實踐技巧】）。當你有什麼事想知道時，你會採取什麼行動？一定是利用網路來調查吧！現在這個時代，要找鋼琴教室時理所當然地也一定會用網路搜尋。因為傳單或廣告而知道你的鋼琴教室的存在後，為了要**取得更詳細的教室資訊**就會上教室網頁查詢，這就是【階段2】。

近來顧客有種傾向，如果得不到多一點資訊而有所認識的話，是不會進一步洽詢的，因此我們才要設立網頁並提供詳細資訊。這就是為什麼有網頁的教室跟沒有的教室有如此大的差異，沒有網頁的話就沒有辦法到達【階段3】的「理解教室」，自然就會流失許多有希望的學生。

報名之前的「7階段」

Step	1	2	3	4	5	6	7
學生動作	知道教室的存在	調查教室	理解教室	信賴教室	洽詢	參加體驗課程	報名加入！
教室應對	宣傳・廣告・招生	網頁是不可或缺的！	宣揚教室魅力	提供詳細資訊	要考慮到方便接觸	應對要能讓參加者放心	提供更好的課程

【階段3】理解教室或老師

詳細瀏覽網頁後得到教室資訊或關於老師的概念，便稱為【階段3】。如同前述，一般人要在**得到資訊並認可**之後才會開始採取行動。

因此教室網頁必須將對方所需要的資訊簡明易懂地傳達出去。為了要讓人加深對教室的理解，我們要不斷把教室的簡介、氣氛和具體課程內容傳達出去。在這個時期，如果教室網頁有資訊不足的地方、或是感覺不到教室魅力的話，很殘酷地，一般人就會在這個階段退出。

【階段4】信賴教室

一般人對於教室建立了更深的理解之後，就會產生信賴感。當他理解教室而消除了不安的感覺後，才會開始進入下一個階段的洽詢或是申請。

為了要使對方能夠信賴教室，在這個【階段4】裡不能只是單純提供資訊，而必須要淺顯易懂地宣揚**來教室的好處**。此外，為了要使對方能信賴教室和老師，重點

在於要將教室理念、詳細學費價格、講師的個人資料等盡可能地登載在網頁上。

【階段 5】洽詢

教室網頁的最終目的就是希望「對方來申請體驗課程」。到了這個【階段 5】，距離報名加入就只差一步了。為了要增加詢問度，在「洽詢專欄」設置上下功夫、或是在所有頁面載明電話號碼等等也很重要。

此外，**還要考慮到許多讓洽詢更方便的小細節**，像是加上一句「歡迎來電洽詢」，或是將「洽詢專欄」的必填項目設到最少等等。

當我們接到洽詢時，電話或電郵的應對也非常重要。重點可說就是端看能做到何種程度的親切應對。

【階段 6】參加體驗課程

一般人會為了掌握教室實際感覺而參加體驗課程。親自來到教室這個行為只有克

服了許多障礙的人才有辦法辦到，也就是說，到了這個階段，就能靠著有吸引力的體驗課程，一口氣將對方拉到接近報名加入這個目標。

到目前為止的各個階段，如果已經藉由網頁、郵件以及電話應對等，與參加者建立起良好的信賴關係，體驗課程的成功率就會提高。這個階段需要著力的地方在於**體驗課程的內容**，需要實行能讓參加者安心的應對、傾聽以及高滿意度的體驗課程。

【階段 7】報名加入

終於到達報名加入這個目標。報名可以說是只有認同教室實際氣氛或老師教學的人才會採取的行動。

如此檢視下來，我們可以理解一般人到報名加入之前有多少障礙。重點是要去仔細設想一般人從得知你的教室、到報名加入之前的心理狀況跟行為，然後要深入思考，該怎麼做才能順利到達使對方報名這個目標。根據這種思考，就可以找到具體的

應對方法或是選定招生工具。

洽詢時的應對是提高報名率的關鍵

不論是誰，跟初次會面的人接觸一定都會感到不安，因此一般人對於詢問時的應對好壞相當敏感。此處可以說是就此決定你教室的第一印象也不為過。重點在於以親切應對來化解對方的不安並讓他放心，能在這點上成功的話，對於教室的信賴感就會一口氣提高。

我們要特別注意電話應對這點。根據在我教室中所做的調查，靠電話應對的好壞來決定教室的人竟然高達 9 成，電話中的良好溝通會關係到教室印象之提升。

最近則有很多人是採用電子郵件詢問。對於「不擅長講電話」的人來說，電郵是個非常好用的工具。不過比起電話，電子郵件屬於比較隨意的工具，因此教室方面在使用上要特別注意。

提高報名率的秘訣【電話應對篇】

那麼，在電話洽詢應對時，應該注意哪些重點呢？在此我們舉出 4 個具體的要點。

❶ 聲音要開朗、帶著笑容

對方從聲音所接收到的印象比你所想得還要強烈。由於電話中的印象會直接轉變成「教室的印象」，所以一定要注意。正因為在電話中看不到對方的臉，所以我們一定要注意「帶著笑容說話」；帶著笑容說話跟沒有帶著笑容時，給對方的印象完全不同。帶著笑容說話時，聲音的語調就會提高，可以提升親密度和教室的好印象。

❷ 對於問題要感同身受並親切回答

在多數情況下，與教室的最早接觸就是洽詢電話。大多人對於初次接觸都抱持著不安，所以必須先為他消除那種不安感。重點是要注意採取親切的應對，並且理解電話另一端的人想要什麼，藉此就可以消除對方的不安或疑問，也能產生對你的信賴感。

❸ 事先上傳體驗課程的日程表

我們無法得知申請體驗課程的電話什麼時候會打來，因此為了要能夠即時順利應對，就要隨時掌握可舉辦體驗課程的日程與時間帶。由於課程與補課的日程表會不斷變動，所以要每天更新體驗課程的時間表，如此一來就算有突如其來的電話也不會讓人苦等。藉著流暢的應對，給對方的印象也會大幅變佳。

❹ 自然地促使他先來教室一趟

對於猶豫是否要參加體驗課程而的人，要自然地表現出希望他先來一趟教室，而這個所謂的「自然」就是重點。所以不要在電話裡告知全部資訊，而要說「如果能勞駕您來一趟教室的話，我可以為您做更詳細的說明」。

還有，如果能再加上一句「您也可以看到教室的狀況，要不要來一趟呢？」就無懈可擊了。

提高報名率的秘訣【電郵篇】

近來以電子郵件方式詢問的情形逐漸增加。對於此種電郵應對必須要小心，如果電郵應對敷衍了事的話，教室的形象將會變差，而學生就會流失。相反地，如果能巧妙應對的話，就能提高對方所感受到的教室價值。

❶ 電郵要用心寫

電子郵件雖然是數位工具，但是跟信件一樣可以傳達**「感情」**，希望你們要為對

方設身處地並親切地答覆。此外，如果能藉由電郵來為對方消除疑惑或不安，對方就會感到安心。正因為文字是種看不到表情的工具，所以我們才更要花心思去回信。

❷ 標題是電郵命脈

當對方收到電子郵件時，第一眼看到的就是「標題」。近來垃圾郵件氾濫，如果要讓對方注意到這是洽詢電郵的回信，標題就要取得能夠**讓收信人馬上理解郵件內容**。取標題要能夠讓對方馬上理解這是來自你教室的郵件，收信人才容易從信箱總覽裡找出你的郵件。

❸ 要注意發信人名稱

發送電子郵件時一定會顯示「發信人名稱」。我每天都收到來自許多鋼琴教室的郵件，但是到現在還是有很多發信人名稱顯示為「暱稱」或是「郵件地址」，這在商務電郵的世界裡是一大禁忌。

其實讓發信人名稱顯示為【鋼琴教室名稱＋姓名】就沒問題了。為了讓對方能夠安心地打開你的郵件、也為了不被分類到垃圾郵件去，一定要注意發信人名稱。

❹ 最後要轉成電話聯絡

過度依賴電子郵件的話可能會演變出意想不到的麻煩。文字的資訊往返是有界限存在的，而且也有可能因為誤會而導致發展成意想不到的客訴。

電郵雖然是非常方便的工具，但畢竟還是比不上使用電話的交流。通知體驗課程的確定日期或是教室有重大通知時，一定要轉成使用電話連絡應對，如此就能防止臨時取消的狀況。而且直接用電話對談，就能事先掌握對方是怎樣的人，對教室方面來說也會比較安心。電話聯絡之後，如果能再發一封追蹤確認電郵，就更無懈可擊了。

讓人想報名的體驗課程建構法

現今為了要搶學生，不管哪間教室都會舉辦「體驗課程」，在體驗課程中感受到的滿意度跟報名率有相當大的關連。體驗課程的重點在於從洽詢到加入為止的整體建構，我將在此介紹除了課程以外提高報名率的秘訣。

❶ 請對方填寫體驗課程表

「體驗課程」對體驗課程是非常有幫助的。表格上除了姓名、年齡、地址、電話號碼、信箱以外，還可以讓對方填上是否擁有鋼琴、是否有上過課、如何得知教室、想彈的樂曲、期許等等。

在參加體驗課程前，就可以先請對方填寫這張「體驗課程表」。這張表格上有想彈的樂曲和期許等等，能夠讓你在課程前先理解參加者或家長想要的東西。講師只要能夠在體驗課程中達成對方的願望，滿意度自然會不一樣。對於講師而言，也能在體驗課程前得知參加者的資訊，自然就能夠沉穩地授課。

我們要請對方在這個「體驗課程表」上填寫是如何得知教室的，這是掌握何種宣

傳媒體有效的重要情報。之後只要將精力投注在那個招生媒體上，自然可以收到更多的效果。

此外，根據對方填寫在體驗課程表上的資訊，之後還可以進行電話或郵件追蹤，報名之後還可以直接拿來當成個別的「學生資料卡」使用。

❷ 請對方敘述學習動機

如同先前所述，體驗課程的重點是發掘出對方的需求，並且在課程裡達成。

因此，在課程前要以體驗課程表去聆聽對方的心聲，請向參加者（如果是小孩的話就向家長）提出下面的問題：

「您為什麼想（讓孩子）學鋼琴呢？」

這樣就能讓對方詳細道來體驗課程表裡寫不完的熱情或契機、以及對教室的期望

體驗課程表範例

里拉音樂教室 體驗課程表　　　　　西元 ＿＿＿ 年 ＿ 月 ＿ 日

姓名	歲	家長姓名（　　　　　　　）
住址		住家電話（　） 行動電話（　）
電子信箱		
目前 使用過 的教材	※ 就所知填寫	鋼琴經歷：有（ 年 月）‧無
希望的 時段	■請圈選希望時段 二‧三‧四‧五‧六	AM 　： PM 　：
課程動機 或需求等	（例：有想彈的曲子、想要開心玩 etc.）	
如何得知 本教室	1. 網路（搜尋關鍵字：　　　）2.介紹（由　　　　介紹） 3. 夾報廣告 4. 廣告傳單 5. 其他（　　　　　）※ 可複選	

體驗參加日	西元　　年 月 日（　）AM PM 　：　～負責人（　.　）
樂器	有（UP 直立式 /GP 平台式 /DP 電子式鋼琴 廠牌：　　　）‧無

※Memo※

加入‧考慮　（加入日：自　　年 月起）　講師姓名 ＿＿＿＿＿＿＿＿＿

等等。其實這種「自我闡述」的行為還具有加強自我情感的效果，在情感強烈的狀態下參加體驗課程，如果又因為課程而感動的話，幾乎是一定會報名加入了。

❸ 絕對不要催促報名

一般人基本上是討厭強迫推銷的。如果不是依自我的意志，而是被其他人事物強迫的話是不會愉快的，在體驗課程裡也是一樣的道理。

就算處於很想要學生的狀態，也絕對不能表現出來。我們要做到絕不勸人報名加入，以一種「無論你加不加入，我這邊都沒關係」的態度應對，反而不可思議地可以提高報名率。教室方面要有方向性和自信，只招攬需要自己教室的人，而也許就是這種態度讓人感受到「不在這裡學的話是我吃虧」而報名。

法則 6

防止退班

在經營鋼琴教室這點上，招攬許多學生當然是必要的；但是卻還有更重要的一點，那就是努力**「減少退班者」**。如果沒有好好做到這點的話，就像是往有漏洞的水桶拚命灌水一樣，不管招攬了多少學生，整體的學生數目都不會增加。在【法則6】裡將談到防止退班的概念。

與學生保持距離感

經營鋼琴教室是靠著人與人之間的關係才能成立的。想要讓大多數人喜愛你、讓教室長久經營下去的話，就必須要建構良好的人際關係。如果能跟學生或家長維持良好關係的話，因客訴而造成的退班也會減少。構成這種人際關係基礎的就是**溝通能力**。

溝通要關注的重點，是要如何維持教室經營者以及講師的立場，並且又能得到學生或家長的信賴。不能太過嚴苛，但也不能落入朋友關係，而是要保持微妙的距離感。

要跟每個小朋友開誠布公，也要重視與家長之間的關係，這些都跟防止退班有關。

招攬到「理想的學生」就能減少退班

我認為你心中應該也有「希望這種學生能來上課」的理想學生樣貌。為了招攬學生、也為了防止退班，請務必要試著去描繪出「理想的學生樣貌」。

對你來說，「理想的學生」是怎樣的學生呢？是率直的學生、每天都會認真練習的學生、懂得感恩的學生還是規規矩矩的學生？雖然學生是如此形形色色，但是我會將「理想的學生」定義如下：

「能夠理解老師自身與教室之『價值』的學生」

也就是要能使對方感受到教室的魅力，並且能從身為老師的自身上感受到「價值」；我認為這才是身為一個指導者、同時也是經營教室者所追求的型態，而「價值」這個部分同時也包含了對講師的「尊敬」之情。

此外，藉著招攬這種「理想的學生」，還可以得到以下的好處：

- 能感受到你的課程的價值
- 會持續長久來上課
- 會變成你教室的粉絲
- 不會轉到其他教室
- 不會提出不適當的要求
- 會幫忙活動或教室營運
- 可以構築一生的良好人際關係

各位應該也發現到，這些項目在結論上都跟「防止退班」有關。為了不出現退班者，不是單純招攬很多學生就好，重點是要在招生階段就具有「**我要招攬理解我教室的人**」這種態度。此外，「我的教室目標不是去追求學生，而是讓學生需要我」的這種心態，關係著身為經營教室者資質的提升。

因此就如同先前的【法則】裡所提到的，為了防止退班，將教室的想法傳達出去、

理想的學生♪

並且招攬有同感的人自然就很重要了。

提供高滿意度的活動

防止退班的關鍵之一就是「**激起學生的期待感並提高滿意度**」。不僅只有課程的部分，舉辦各種能讓學生興奮期待的活動都會很有效。

活動不只是企劃出來即可，還要徹底思考「活動要怎麼辦才能讓學生快樂參加、又能留下回憶」。如果能夠讓大家都覺得「我明年還想參加！」或是「我想要一直在這間教室裡學習」的話，活動就是圓滿成功了。

由於鋼琴教室都是以個人課程為主，學生之間很難有交流，但是許多學生都在尋求與其他學生交流的機會。藉著提供這種「機會」可以在學生間形成連帶感，可以更加深他們對教室的「歸屬感」；隸屬於這間教室的喜悅感，關係著「來這間教室上課的話可能會發生些「什麼好事」」的這種期待感。

我認為活動企劃裡不可忘記的，就是要表達對現在來上課的學生的感謝之意。由

衷地重視學生，並且靠著活動來提升他們的「滿意度」和「期待感」，這種努力可以說就是讓學生長久來往的秘訣。

用刊物提高對教室的歸屬感

向學生或家長傳遞訊息是經營教室中的重要工作之一。如果能讓他們更深地認識教室，就能提高對教室的歸屬感，因此「刊物」是相當有用的工具。

我的教室每個月也會發行一次《里拉音樂教室快訊》這種刊物，上面會刊載教室最新資訊、關於作曲家的小知識專欄或是課程時間表等等，同時也下了一些工夫，藉著「學生天地」或是「猜謎」等項目來提高學生的參與度。令人欣慰的是，大家都很喜歡這份教室快訊。

再加上這份刊物還有發表會、預演會、老師的演奏會資訊、特別課程或引薦優惠等等的資訊，還可以當作活動介紹的媒體。

我認為製作刊物的重點是**「想讓大家更清楚教室」**、「想成為一間受大家喜愛的鋼琴教室」這種想法。如同前述，經營教室最重要的是保持良好的人際關係，在加深

提高學生滿意度的活動

● 發表會
● 預演會 ⟨ 課程成果發表

● 特別講師課程
● 團體課程 ⟨ 課程形式擴充

● 季節活動
　煙火大會、聖誕派對
　遠足、烤肉活動 ⟨ 學生之間的交流
　成人學生的尾牙、春酒

● 安養院等場所
　的公益活動 ⟨ 與地區、社會之交流

● 惜別會
● 家長懇親會 ⟨ 家長之間的交流

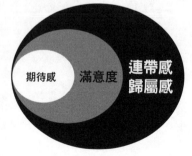

期待感　滿意度　連帶感 歸屬感

教室與學生間的「聯繫」或「接觸」上，刊物是一種具有良好效果的媒體。藉由活用這種工具，可以成為防止退班的一大助力。

從客訴中學習

學生退出的理由形形色色，但是其中有不少原因是對於教室感到不滿。教室在營運上當然不能犯錯，但是人卻不是完美的。

令人難過的是，總是會有因為這種過失而收到來自家長投訴的時候。這裡的重點是「從客訴中學習」這種概念。

有句話叫做**「嫌貨才是買貨人」**，為了要發展更好的教室營運或課程，我們必須要從客訴之中學習並且改善。藉由處理顧客抱怨來學習，日後才能避免可能發生的問題。

此外為了防範客訴於未然，平時就要多加留心與學生或家長達成良好溝通。

本月快訊

★預演會要來囉！場地位於本教室課程室。很高興幾乎所有學生都會參加，這是個跟發表會有點不同的快樂活動喔！大家來個學生之間的交流吧，一起展現出平日的學習成果吧！

★教室裡放的「里拉卡」是由名家所設計的簡介卡。如果有認識想學鋼琴的人，請自由取用介紹給他吧！

★里拉音樂教室新企劃「借書服務」！教室裡的藏書只要知會導師之後就能借出！借閱期限為一週，請多加利用。

★10月～12月的課程表出來囉！藍色為上課日，請用下方日曆確認。

里拉交友園地

第二回的主角是裕子小朋友 (小3)

「我最喜歡鋼琴了！預演會我也會加油。我喜歡的食物是桃子，以後想當奧運選手！」

★裕子想要問小胡桃★

你平常都玩什麼？你長大想當什麼？

※下一回將訪問小胡桃，敬請期待♪

課程時間表

10月						
日	一	二	三	四	五	六
27	28	29	30	1	2	3
4	5	6	7	8	9	10
11	12	13	14	15	16	17
18	19	20	21	22	23	24
25	26	27	28	29	30	31
1	2	3	4	5	6	7

11月						
日	一	二	三	四	五	六
1	2	3	4	5	6	7
8	9	10	11	12	13	14
15	16	17	18	19	20	21
22	23	24	25	26	27	28
29	30	1	2	3	4	5
6	7	8	9	10	11	12

刊物範例

LM 里拉音樂教室快訊

♪演奏會資訊

2008 年 11 月 24 日，是阿部老師的雙重奏系列 Vol.2「聯合演奏會」！遠從義大利蒞臨的弗朗西斯・李奧納迪（Francesca Leonardi）老師，將為您演出從巴洛克到浪漫派的作品。如果想要聆聽活躍義大利國內外的弗朗西斯老師演奏，請務必把握本次機會。

弗朗西斯老師也將於本教室舉辦特別課程！詳情請洽導師。

~ 懇求 ~　由於行政作業緣故，學費煩請於月初繳納。
　　　　　教室營運之順利有賴各位理解與配合。

作曲家專欄
蕭邦是誰？

本回的作曲家專欄是各位熟悉的蕭邦（Frederic Chopin，1810 ～ 1849）。蕭邦於 1810 年出生於波蘭華沙近郊，由母親教授鋼琴，並進一步於華沙音樂學院中淬煉其才能。在蕭邦的時代，波蘭由於其他國家的壓迫而處於動盪，但是蕭邦至死都深愛著祖國。蕭邦雖然活躍於巴黎，他的作品裡卻充滿了思念遙遠祖國的情感，代表作有《瑪祖卡舞曲》（Mazurkas）、《波蘭舞曲》（polonaise）等。雖然蕭邦年僅 39 歲就英年早逝，但他的音樂卻會永遠流傳下去吧！

最後的【法則7】就是「建立口碑」。在鋼琴教室的招生上，能夠發揮最大效果的就是口碑。接下來將要談到口碑具有何種效果、以及能夠確實建立口碑的技巧。

口碑是最強的招生方法

不管是在何種業界，口碑的影響力都非常巨大。因為一般人非常相信來自可信賴的人的資訊，而且口碑還會提供一個判斷的基準，所以人在迷惘時，經常傾向於去選擇口碑情報。

鋼琴教室也可說是一樣的道理。出自實際在那邊學習的人、或是讓小孩在那邊學習的家長的口碑，是信用度相當高的資訊。評價良好的教室能夠招攬許多學生的理由就在於此。

但重點在於，口碑只有在學生或家長的評價超過一定程度後才會產生。因此大前提就是平常經營教室或是每次上課都要用心，只有「總是想讓教室更好」的這種方法才能提升教室的評價。

同時我們也不能只等著口碑自己產生，而是有必要去主動建立。

先從尋找口碑來源開始

想要建立口碑時，最重要的就是找到成為「口碑來源」的人。找到這個來源然後促使他去介紹，這樣口碑自然就會流傳開來。

有望成為口碑來源的有力人選都是那些「在地方有影響力的人」。在地方進行社團活動的人、擔任家長會委員的媽媽、喜歡聊天的人、經營店家的人等等，這些人的共通點都是「有行動力」、「積極」。

還有找出「超級介紹人媽媽」也是設計建立口碑的重點。**「超級介紹人媽媽」**是我取的名稱，指的是隸屬於學校、其他才藝教室、或是街頭巷尾等種種「社區」的媽媽並且特別具有發言權的人。

我們要盡早找到這種「超級介紹人媽媽」，積極地向她推廣招生，不斷對她述說：

「如果有人想讓小孩學鋼琴的話，請您務必要幫我介紹喔！」這種時候就別怕丟臉或

是害羞，有想法卻沒有表現出來就沒有意義了，我們要不斷地將訊息散佈出去。

此外，其實經常還有意想不到的人也會是口碑的來源，口碑會從何處產生有時也不得而知，所以我們要跟所有與教室有關的人維持良好的關係。

意外簡單！來做個「學生地圖」吧

「學生地圖」是我所想出來的，以視覺方法淺顯易懂勾勒出現在就讀學生之間的「聯繫」。靠著這個，學生之間的交友關係或地區關係、就讀的學校或是靠介紹而加入等等的資訊都可以一目了然。

製作「學生地圖」的優點，在於可以**看出口碑的來源究竟是哪位學生（家長）**。

向這個關鍵人物推廣現在正在招生的資訊，就有指望能再收到更多介紹。「學生地圖」製作很容易，而且做了之後會發現其實很有趣，請務必試作看看。

建立口碑潮流的 5 個秘訣

❶ 滿意度

一般人只要滿意度提高、就自然會想向其他人推薦。考量到教室口碑的建立，教室營運的大前提就是要先讓學生或家長能夠滿意。認真面對每一個學生，然後配合該學生進行指導、噓寒問暖、追蹤，就可以讓學生或家長感受到「特殊待遇」。藉由這種「特殊待遇」來提高滿意度，並且讓它朝成為口碑的方向發展。

❷ 優惠

如果想要成為話題，祭出優惠策略也很有效果。優惠的例子可以舉出「免費體驗課程」、「免入會費‧年費優惠」、「贈品優惠」或「介紹優惠」等等。而且優惠如果對於介紹方跟被介紹方都有好處的話，將更容易引起話題。優惠若是具有話題性，便會發展成口碑。

學生地圖範例

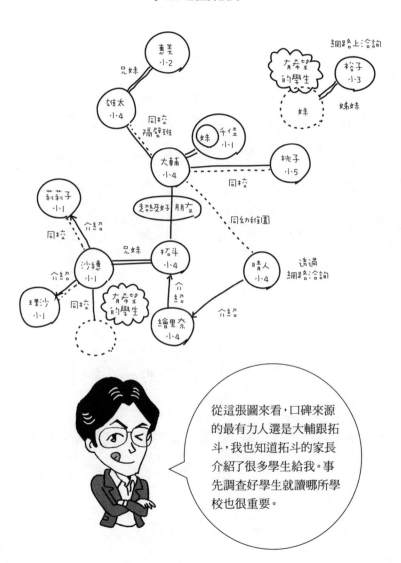

從這張圖來看，口碑來源的最有力人選是大輔跟拓斗，我也知道拓斗的家長介紹了很多學生給我。事先調查好學生就讀哪所學校也很重要。

❸ 教室名片

教室名片也是傳播口碑非常有效的工具。要介紹教室時，言語無法補足的部分就可以用紙本媒體來補強。教室名片這種大小的卡片，可以放進錢包裡方便攜帶。告知那些可能成為口碑來源者招生時，可以同時把名片遞給他，就可以請他幫忙宣傳。

而且如果再將電話號碼、教室地圖、網頁連結等項目加進去的話，就能提供許多教室的資訊，放上可以用手機的相機功能讀取然後在網路上瀏覽的**「QR碼」**也是個好主意（參照 101 頁）。

製作名片的工具軟體在家電大賣場等地方都有許多種類可挑選，只要照著產品裡的說明書，將軟體下載到電腦上，就可以輕鬆製作教室名片了；也有許多印刷的店家有在提供設計名片的服務。

❹ 口碑話術

拜託人家介紹時，如果能夠再加上一些增添教室熱鬧感的用語會更有效果，我將

此命名為「口碑話術」。

口碑話術若在遞過教室名片、文宣等時候以關鍵字方式呈現，就會很有效果。比方說：

「我們教室的學生都會一直帶朋友過來。」

「我們教室裡有很多學生都是兄弟姊妹一起來上課的唷！」

像這樣講的話，對方就會認為「這裡是很受學生歡迎的教室吧」，而且說我們這裡是很多人推薦的教室的話，同時也是在暗示這是間受學生歡迎的教室。

❺ 電話話術

口碑話術也可以在電話中使用。比方說有詢問電話打來時：

「請問是誰介紹您的呢？」

可以如此若無其事地問上一句。這是一句有如魔法般的句子，會讓人覺得「這間教室很多人推薦吧！」如果實際上真的是有人介紹的情形，要記得向電話端的對象以及介紹人兩邊都表達感謝之意。

對這些人也要建立口碑！

接下來所舉的人其實都有可能變成「口碑來源候選」。

● 以前的學生
● 靠介紹變成學生的人
● 以前曾經為你介紹過的人

曾經為你介紹過的人再次為你介紹的可能性不低；又，靠著介紹加入的學生或他

的家長會覺得「這次換我們來替他介紹了」。還有試著跟過去的學生聯絡看看也會有效果，再度加入的情況也不少，如果心中有人選的話就跟他接觸看看也不錯。

至此我們審視過了成功的**鋼琴教室**所必須的【7法則】。這些全都是能使教室營運穩定、並且招攬學生的「基礎」部分。接下來的第2章將為您介紹，在教室營運的實質面上可以有效派上用場的7個具體實踐技巧。

第 2 章

經營教室的
7 個實踐技巧

實踐技巧 1
成功招生的傳單製作法！

為了讓教室能夠順利營運，我們需要巧妙利用一切能用的東西來提高招生效率。

工具不是光使用就好，還要熟悉工具的特性、並且精通有效的使用方法，才能發揮最大功效。接下來將為您介紹經營教室不可或缺的工具與技巧。

首先是大家所熟悉，鋼琴教室招生時所用的傳單。對於招生範圍不大的鋼琴教室來說，這可以說是個輕鬆又有效的工具。招生傳單可以夾在報紙裡或是張貼起來、也可以拿給現有的學生，是個相當方便的工具。只要懂得製作的要點，花少許費用就可以招攬到學生。

什麼是招生傳單？

據說一般的家庭 1 個月大概會看到約 6 百張傳單。要在這麼龐大數量的傳單之中讓人感興趣並拿起來閱讀，是要花費相當一番苦心的。

跟過去多子的時代不同，現在的傳單引起的迴響比以往差多了，可說是「5 千

張的量能有 1 通來電就已經是萬幸了」。廣告業界常說的「迴響率百分之 0．03」就是從這裡得來的數字，表示發出 1 萬張傳單只會有 3 件詢問。

雖然現實如此殘酷，但是根據傳單所下的工夫，其實是可以提高迴響率到百分之 0.1～0.3 的。有些傳單會有效是有原因的，從製作到發送的時程安排、引人注目的標題、目標對象以及照片的使用方法等等都下了許多工夫。

因此接下來就讓我們來仔細檢視，究竟該如何製作一份成功傳單，可以直接向想學鋼琴、或是想讓小孩學鋼琴的人有效發送訊息。

❶ 將目標集中到極限

雖然招生傳單會讓不特定的多數人見到，但是如果以「老少咸宜」的態度來製作，基本上都會失敗。因為適合千萬人的傳單會模糊焦點，最後就是變成一份無法擄獲任何人心的傳單。

因此重點在於**集中目標**，要先決定這次招生要招攬怎樣的學生，製作傳單的第一

步就是要先鉅細靡遺地想像你想招攬的學生樣貌。集中目標時，要在腦海裡勾勒出學生樣貌，從年齡、性別、個性、到生活環境都要去想像；然後就像是在呼喚那種學生（如果是小孩的話就是對家長）一樣製作出一張傳單。如此製作出來的傳單可以引起目標人物的興趣、進而提高迴響率。

而且藉由集中目標還可以決定傳單的整體形象，標題、照片、圖案和設計風格等都將具體顯現出來。集中目標這點對於傳單的製作有極大影響。

❷ 決定好要讓對方採取何種行動

這也是製作傳單時該重視的一點。招生傳單的目的是讓人「洽詢」或是「申請體驗課程」？為了製作招生傳單，我們需要去具體決定希望看到傳單的人**最終會採取何種行動**」，然後將這一點置入傳單之中。您希望藉著這份傳單讓對方採取何種行動呢？

- 希望他打電話來嗎？
- 希望他寄電子郵件過來嗎？
- 希望他發傳真過來嗎？
- 希望他直接到教室來嗎？

在製作傳單之前要先具體決定好「希望對方採取的行動」，如此一來自然也就決定好了該刊登在傳單上的內容。

希望他打電話過來的話，就可以下一些工夫「將電話號碼印得特別大」、「載明可以電話連絡的時間帶或教室的營業時間」。

如果是希望他用電子郵件詢問，就可以「載明電子郵件地址」或是「放進一些詞語將他引導至網頁」等等。傳真的話就要附上傳真用的申請表格、想要他直接來教室的話就要刊載詳細的地圖等等，有很多點子就會自然浮現出來。

我們要好好下一番工夫，才能讓對方採取我們想要的行動。

❸ 讓人細看的工夫

能引人入勝的傳單要確實下好「讓人想讀」的工夫。比方說：

● 讓人感興趣的標語
● 讓人想繼續看下去的標題
● 教室的開創故事
● 引人想像的照片或圖案
● 優惠訊息

想要讓人更深入認識教室的話，重點在於要讓他連傳單的細部都看完。如果能讓人好好看完傳單，就可以充分地將教室的資訊傳遞出去，也可以讓對方產生興趣。如果能做到這一點，傳單的迴響率就會顯著提升。

❹ 調查反應

製作好的傳單務必要讓相近於你預設目標的人看看。如果是招攬成年人的傳單就要給那個年齡層的人；如果是以學齡前的小孩為目標的話，就要給有那個年齡的小孩的家長看。

同時也要提出具體問題：看了這份傳單的內容，會讓你想洽詢嗎？或是這份傳單有沒有確實傳達教室的資訊？藉此就可以聽到**相近於目標客層的客觀意見**。為了要讓傳單能夠更貼近目標的心，要不斷反覆進行調查並且改善。

拉近學生的標語寫法

優秀的標語具有可以招來學生並且讓人仔細閱讀的力量，在此我將說明幾個標語書寫方式的重點。

❶ 用簡短的話語將你教室的「強項」表現出來

【法則1】裡提到找出你教室「強項」的方法，我們要將那獨有的、特有賣點表達出來，就能引起對方對你教室的興趣。

為標語清楚傳達出去。用簡短的話語將這間教室和其他教室的不同、特有賣點表達出來，就能引起對方對你教室的興趣。

❷ 強力集中、呼喚招生對象

先前在「集中目標」這條項目裡提到的方法也可以應用在標語上，呼籲特定人士的標語更能引起閱讀者的興趣。

比方說，像「給有4歲寶寶的媽媽，現在正是讓他學鋼琴的最好時機！」這種標語，將目標鎖定到極限來呼籲，符合條件的媽媽就會感覺到「這就是在說我啊！」，然後就會對內容感興趣並仔細閱讀。

❸ 讓人想像在這裡學習會擁有美好未來

標語如果能讓人想像未來擁有美好未來的自己，就能更加深入對方心中。比方說「體驗美好學

琴生活，就在我們教室」，這種標題可以讓對方想像自己在你的教室學鋼琴的樣子，非常具有訴求力。用簡短的話語來表達出在你教室學習的好處、未來性或是快樂吧！

能用在傳單上的精選標語

【以教室的歷史或實績為主】

◆ 今後才是教室的開始。○○音樂教室創辦50週年紀念

◆ 廣受大家喜愛20年～○○音樂教室～

◆ 能堅持○年的理由就在於此。○○鋼琴教室

◆ 充滿○年的歡笑。○○音樂教室

◆ ○年不變的笑容與音樂。○○音樂教室

【宣傳教室紮根於地方】

◆ 讓○○（地方名）充滿音樂吧！～○○音樂教室之心～

◆ 在○○區○年來大受喜愛的音樂教室

◆ 深受當地喜愛的第○年。今後將踏出全新的一步。

◆ 給○○（地方名）真正的音樂

◆ ○○（地方名）第一間正規鋼琴教室

【抓住媽媽的心】

◆ 當您的寶貝說他想彈鋼琴時……

◆ 您將會在此聽到：媽媽！我會彈鋼琴了！

◆ 讓孩子與您分享彈奏的喜悅

◆ 培育展翅高飛的小孩～○○音樂教室～

◆ 讓孩子的世界‧因為音樂無限寬廣

◆ 與「音樂」一起培養「心靈」

◆ 讓鋼琴引導孩子的集中力
◆ 培養良好耳朵與美麗心靈的教室

【流行感覺的標語】
◆ 來○○鋼琴教室體驗怦然心動的音樂！
◆ 用鋼琴說話非常快樂喔！
◆ 跟媽媽一起學琴最開心！
◆ 差不多該讓小孩學鋼琴了？快來○○音樂教室吧！
◆ 久等了！招生名額再次開放！

【宣傳認真面的標語】
◆ 致力於鋼琴教育。○○鋼琴教室
◆ 音樂是一生的寶藏

◆ 跟你一起找出最棒的聲音

◆ 你想彈奏的，就是我們所努力的。

精選傳單點子集錦

接下來為您介紹一些可以提高傳單迴響率的創意。要全部導入也許很困難，但是如果發現可以派得上用場的創意的話，請務必實行看看，迴響一定會有所不同。

❶ 放上「QR 碼」

現在這個時代，若想要調查一些事情，常會使用手機上網搜尋。為了讓對方能夠從傳單直接連上教室網頁，在傳單上就要放上 QR 碼。QR 碼是一種可以用手機的

相機功能讀取的條碼，不僅可以省去開啟電腦的麻煩，如果將印有 QR 碼的傳單貼

在地方的公佈欄上的話，就可以讓對方當場瀏覽教室的網頁。

將 QR 碼印在個人或教室名片上也是一個方法。現在鋼琴教室的老師會使用

QR 碼的還是少數，但是我認為今後將會有更多這種利用手機的招生方法。

QR 碼只要有電腦的話就可以輕鬆製作。在此推薦「QR のススメ」[1] 這個可

以免費製作 QR 碼的網站（http://qr.quel.jp/）。只要 5 分鐘就可以完成，試做

看看吧！

QR 碼範例 —— 可以連結到作者的網站

❷ 載明學費價格

不管是誰都會在意「學費價格」，把這個刊在傳單上吧！如果能事前就清楚這個令人在意的部分，那麼洽詢時的壓力也會減輕。

此外，刊登學費價格時，要注意不要使用像是「1萬日元～」這種加上「～（起）」的用法比較好。加上「～」的話，會給人「實際上要付的學費是不是更高啊……」的不安感。如果要刊登價格上去，就要簡單易懂地載明。

❸ 祭出限定

一般人都會對「限定」這個詞彙有反應。讓我們也來把這個效果應用在招生上吧！限定的效果就是讓對方感覺到「現在不馬上申請的話就虧了」。還有限定招生人數也會讓人有「這個教室很受歡迎」的感覺，也相當有效果。

此處的重點是清楚記載「為何這次是限定招生？」這一點。如果沒有明確理由，

一般人是不會有反應的。要像「由於夏天是學生變動交替的時期，空出的 3 個名額限量招生中」這種理由一樣確實說明（關於限定招生也可以參照第 2 章【實踐技巧 5】）。

❹ 寫出具體的數字

藉由刊載學生數目、創設年份及鋼琴教學經歷等等，可以表現出「教室的自信來源」何在。像是「○○鋼琴教室拜各位所賜已經邁入50週年」、「講師資歷25年」，以數字宣傳實績。實績比什麼都值得信賴，而且數字也具有說服力。

這種時候也要同時傳達出「為什麼我們這間教室可以長期受到喜愛？」的證據，只有實績和證據一體化才能獲得信賴。

❺ 向地方推廣

針對教室所在地區的人推廣，有時也能提高迴響率。比方說像「○○區的各

位！」、「住在□□區的人士！」、「就讀○△小學的小朋友」，對特定地區的人推廣。

藉此，該地區的人就會感覺到自己正受到呼喚，然後就會注意傳單的內容。這是藉由引起對方的注意來讓人詳讀的技巧，而且記載地區名的話，也可以推廣這是間紮根當地的教室。

❻ 放上老師的大頭照

對於正在尋找鋼琴教室的人來說，最在意的就是關於老師的事。為了要增加詢問度，把你的笑容照片放在傳單上吧！

有沒有大頭照迴響率是完全不同的。要將大頭照放上去確實需要勇氣，但是這更可以表現出你對於經營教室或課程的自信，以及對於鋼琴教室的高度熱情與想法。無論如何也不想把大頭照放上去的人，其實畫像或是插圖也有效果，放上去試試看吧！

❼ 弄成「束帶傳單」 2

您知道「束帶傳單」嗎？將一疊夾報廣告包覆成一份的最外層傳單就叫做「束帶傳單」。如果請人把傳單做成這種「束帶傳單」，就能夠比其他傳單更加醒目。

而且夾報的費用不管是普通夾報還是束帶夾報都是一樣的。要弄成束帶傳單除了直接去拜託派報處的人以外沒有其他辦法，最好的方法就是跟派報處的人打好關係。

也有老師是藉由熟識的情誼，請派報處每次都弄成「束帶傳單」。

❶ LOGO：放上教室的 LOGO，因為 LOGO 能在看到的人的記憶裡留下印象，相當有效

❷ 標語：這決定別人要不要看你的傳單！要先用能抓住觀眾好奇的詞彙來引起他們對後面內容的興趣

❸ 副標語：鎖定對象來號召，才能直接將訊息傳達到目標客層

❹ 教室強項：載明其他教室沒有的特徵、在這個教室學習的好處

❺ 講師照片：放上講師的笑容照來給予安全感

❻ 學生之聲：放上實際來上課學生的感想，表現出快樂的氣氛

❼ 限定：載明「招生名額有限」來鼓勵洽詢

❽ 地圖：放上教室的地圖讓人清楚地理位置

❾ 電話號碼：希望他們用電話洽詢時就要把電話號碼刊得特別大

❿ QR 碼：讓對方能用手機連結至教室網頁

有效的傳單範例

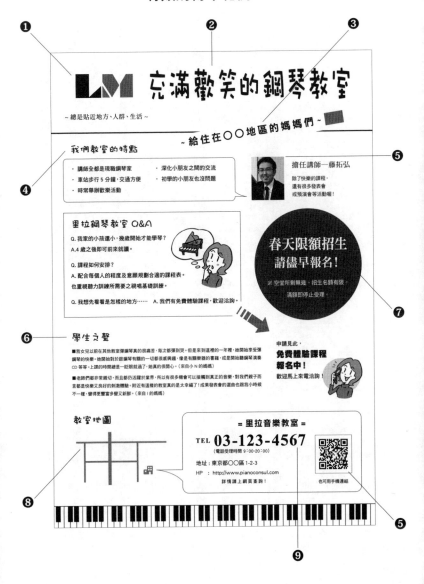

❶ **LM** 充滿歡笑的鋼琴教室 **❷** **❸**

~ 總是貼近地方、人群、生活 ~

~ 給住在○○地區的媽媽們 ~

我們教室的特點 **❹**

· 講師全都是現職鋼琴家
· 車站步行 5 分鐘，交通方便
· 時常舉辦歡樂活動
· 深化小朋友之間的交流
· 初學的小朋友也沒問題

擔任講師──藤拓弘 **❺**

除了快樂的課程，
還有很多發表會
或預演會等活動喔！

里拉鋼琴教室 Q&A

Q. 我家的小孩還小，幾歲開始才能學琴？
A. 4 歲之後即可前來就讀。

Q. 課程如何安排？
A. 配合每個人的程度及意願規劃合適的課程表。
也重視聽力訓練所需要之視唱基礎訓練。

Q. 我想先看看是怎樣的地方…… A. 我們有免費體驗課程，歡迎洽詢。

**春天限額招生
請盡早報名！**

※ 空堂所剩無幾，招生名額有限。
滿額即停止受理。

❼

學生之聲 **❻**

■我女兒以前在其他教室彈鋼琴真的很痛苦，每次都彈到哭。但是來到這裡的一年裡，她開始享受彈鋼琴的快樂。她開始對於跟鋼琴有關的一切都很感興趣，像是有關樂器的書籍，或是開始聽鋼琴演奏CD等等。上課的時間總是一眨眼就過了，她真的很開心。（來自小 N 的媽媽）

■老師們都非常親切，而且都仍活躍於業界，所以有很多機會可以接觸到真正的音樂，對我們親子而言都是快樂又良好的刺激體驗。附近有這樣的教室真的是太幸福了！成果發表會的選曲也跟我小時候不一樣，變得豐富多變又新潮。（來自 I 的媽媽）

申請見此，

**免費體驗課程
報名中！**

歡迎馬上來電洽詢！

教室地圖 **❽**

= 里拉音樂教室 =

TEL 03-123-4567

（電話受理時間 9:00-20:00）

地址：東京都○○區 1-2-3
HP： http://www.pianoconsul.com
　　　詳情請上網頁查詢！

也可用手機連結 **❺**

❾

熟悉你教室的「商圈」

接下來要談到發傳單時應該要注意的事項。為了要讓傳單能有效招來學生，首先必須要好好調查「你的教室所在地區」。

此處的重點在於經營店鋪時的「商圈」概念。「商圈」指的是「光臨的顧客所居住或是工作的地區」。一般來說，從店鋪起算方圓 5 百公尺內稱為「第 1 層商圈」，可以視為顧客最有可能在此居住或工作的核心地區。

以鋼琴教室來說，商圈是**「學生能感覺到教室近在身邊，因此很有可能來就讀的地區」**。以我的教室來說，我把這個「商圈」設定成比一般店鋪還略微廣闊的「方圓 1 公里內」。在鄉下或是經常開車的地區，商圈可以再更廣一點。

熟悉商圈最大的好處就是「可以鎖定地區招生」。傳單夾報或是郵寄並非廣為發送就好，這樣不僅成本高，而且學生能來就讀的範圍其實早就已經決定。因此重要的是鎖定很可能有學生來就讀的地區，重點性地發送傳單。

聰明的發傳單方法

當我們考慮到鋼琴教室的商圈時，必須以具體的數字或地圖來觀察地區的狀況，因此需要**準備人口統計資料和地區地圖**這兩樣東西。這些資料可以從管轄當地的區公所、或政府機關網站取得。

人口統計資料會記載各地區的戶口數、人口、男女數字，可以看出「一個戶口的平均人數」。從這個數字可以看出周邊地區在戶口組成上是以家庭較多，或是獨身者較多。

又，在取得學校、幼稚園等周邊資訊上，地區地圖也非常好用。

藉由這些資訊可以審視招生對象。比方說，當我們清楚這地區是家庭結構比較多，就可以設想以小孩為對象的招生比較有用；也就是說，我們可以看出**「要把何種年齡層視為目標」**這一點。此外，熟悉地區也關係到傳單派發時的張數和派發地區之選定，可以省下多餘的勞力或是成本。

以更具體鎖定傳單派發範圍的方法來說，建議你製作「學生分布圖」。首先準備好教室所在地區的地圖，然後標注上**現在就讀的學生住家所在**，學生住家集中的範圍就是「重點區域」，將傳單重點式地派發到該處就可以提高迴響率。

人口統計資料與地區地圖範例

（以台北市為例）

103年底臺北市各行政區按性別、年齡分統計表					
區域別	性別	總計	合計_0~4歲	0歲	1歲
松山區	計	210473	10785	2026	1991
松山區	男	99430	5577	1031	1018
松山區	女	111043	5208	995	973

學生分布圖

派報處是地區的專家

進行夾報發送傳單時，發送的地區是最重要的關鍵。要決定派送到哪個地區時，除了進行周邊調查之外，向派報處直接打聽地區情報也是一個方法。派報處的工作人員是該地區的專家，他們都有那個地區的戶口數量、概略的居民年齡層以及有無小孩等等的貴重情報。

「這裡是有很多年輕家庭或小孩的地區。」

「○街有很多公寓，相當適合夾報喔！」

想要讓他們告訴我們地區的貴重情報的話，就要巧妙地打聽。而且夾報派發傳單時，夾報日期也是由我方指定。選擇在星期幾夾報，迴響率也會有微妙地不同，這也是需要深思熟慮的地方。

雖然不能一概而論星期幾的迴響率比較好，但是我們要努力配合自己所在的地區

或生活環境，找出最佳的星期。訣竅在於「傳單較少的日子」、「跟超市傳單相同的日期」、「六日、國定假日」等等都不錯。這些事情派報處的人也很清楚，可以向他們打聽看看。

以我所在的地區來說，夾報的費用是A4大小1張3.3日圓。費用會隨地區不同，所以請向附近的派報處洽詢。[3]

1：此為日文網站。中文網站推薦有「QR Code 條碼產生器」這個免費網站（http://qr.calm9.com/tw/），另外一個免費的英文 QR 碼製作網站「QRhacker」（http://www.qrhacker.com/），除了基本 QR 碼，還可以加上背景色、插入圖片，製作出獨一無二的個人化 QR 碼。

2：類似於台灣的「摺紙 DM」，各家派報社對傳單夾報的處理方式略有不同。

3：在台灣，以大台北地區為例，A4大小1張約0.6元上下，價格依地區及數量而定。

實踐技巧 2

現今不可或缺！網頁戰略

現今這個時代幾乎可以說「沒有網頁的鋼琴教室跟不存在是沒兩樣的」。在網路如此普及的現在，網頁可以說是必備的工具，我的教室也有 9 成的學生是透過網路加入。

而且網頁是會替你 24 小時工作的「教室業務員」。就算教室休息，網頁依然也會為你的教室宣傳、傳遞資訊、進行招生。

大多數情況下，尋找鋼琴教室的都是「有小孩的母親」。從 20 多歲後段～40 多歲的這個階層，是個很常利用網路、而且對於線上購物不會猶豫的年齡層。再加上考慮之後 10 多歲、20 多歲的人當上母親後的未來，網頁的必要性絕對無庸置疑（關於網頁的必要性，也可以參照【法則 5】的 7 階段）。

儘管如此，實際上在鋼琴老師之中，還是有很多人沒有自己的教室網頁。現今這個時代，很多人尋找教室時都會利用網路搜尋，因此請務必準備好網頁。

接下將針對網路時代行為模式進行討論，並且探討何種網頁才能有效招攬到學生。

網路時代的消費者行為模式

由於網路的普及，消費者的行動過程也出現了變化。因此為您介紹可以表現消費者在購買商品或服務時之行為模式的「AISAS 法則」，明白此法則就可以確認網路戰略的重要性。

「AISAS 法則」是取 Attention（注意）→ Interest（關注）→ Search（搜尋）→ Action（行動）→ Share（分享）的首字母，表示一般人的購物過程。其中 Search（搜尋）這一項可以列舉為網路時代的特徵。

假設現在有個人想要找鋼琴教室，如果套上『AISAS 法則』，感覺就會如圖所示。這裡我們該注意的是**「搜尋」這個部分**。在現今這個時代，想要學鋼琴、或是讓小孩學鋼琴的行為模式，都是會先用網路搜尋鋼琴教室。重點是要先瞭解這種時代潮流，並且轉換招生手法順應此種時代潮流。因此，設立網頁、不斷替那些尋找教室的人發送他們想要的情報便非常重要。現在用智慧型手機也能隨時方便上網，因此網站的必要性將更為提升。

AISAS 法則

A Attention 注意 — 發現鋼琴教室！

I Interest 關注 — 這間教室不曉得如何？

S Search 搜尋 — 用網路搜尋，看看網頁和評價

A Action 行動 — 洽詢後參加體驗課程，然後加入

S Share 分享 — 散播經驗或意見，分享作為選擇教室之參考的資訊

※ 網路上的散播方法有部落格或 SNS（mixi、GREE 等社群網站服務）等。口碑也屬於此類。
mixi、GREE：皆為日本知名社群網站，台灣類似的社群網站則有 Facebook、Line 等。

這樣做網頁才能招到學生！

我耗費很長的一段時間在研究能招來學生的網頁，從結論來說，我認為以下這類網頁是較為理想的。

❶ 能夠表現出教室氣氛

❷ 能看見老師的臉並瞭解人格特質

❸ 更新頻繁

能夠表現出教室氣氛的網頁，具有一種力量，能夠讓人想像「在那裡學鋼琴的自己」。而且對於「老師」這項最令人在意的事，如果能在事前有所認識的話，還能有效消除洽詢時的不安感。再加上藉由頻繁的更新，還可以宣揚這是間認真營運的教室。

重點是要簡明易懂地表現出教室的狀況和老師的感覺，藉此就可以讓人對教室有

好感，並且能順利走到洽詢這一步。因此，網頁裡需要增添的內容有幾個重點。接下來就讓我們來一一審視：

網頁必備項目

❶ 教室概況、理念

「教室概況」會表現出你的教室特徵，以及這間教室有何種目標這些最重要的部分。而且藉由將【法則2】裡提到的「教室理念」放在網頁上，可以讓人對於你的想法或是教室的營運方向有更深入的認識。

❷ 講師的照片、個人檔案

一定要把講師的照片放上去！尋找鋼琴教室的人最想知道的就是關於老師的事。

講師的笑容照片具有增加詢問度的效果；相反地，如果看不到老師的樣子，就有可能帶給對方一種因資訊不足而造成的不信任感，所以必須要注意這一點。此外，講師姓

名與個人檔案也是必備項目，請花點時間設計出吸引人的個人檔案吧！

❸ 學生之聲

請務必把「學生之聲」放上去。實際在教室就讀的學生或家長的感想是最值得信賴的意見。「學生之聲」能夠表現出教室的氣氛和老師授課的樣子，藉此可以讓人對你的教室產生親切感。而且，由於可以想像實際上課時的樣子，對於提高體驗課程後報名加入的機率也有很大貢獻。（關於「學生之聲」的募集方法可以參閱【技巧4】）。

❹ 洽詢專欄

網頁有一個很大的功用，是可以讓人洽詢或申請體驗課程。最近使用電子郵件的洽詢也開始增加。因此，務必要在網頁上設置「洽詢專欄」。

「洽詢專欄」裡希望填寫的項目應該要止於「姓名、電話號碼、洽詢內容」就好，如果把地址、年齡、性別等等詳盡資訊都設為必填，就會使對方猶豫。為了要減輕對

方洽詢時的心理壓力，填寫項目要止於最低限度。

❺ 隱私條款

隱私條款也是務必要放上去的項目。現今社會對於個人資訊的處置相當敏感。就算是經營教室，處置學生的個人資訊也要非常注意。確認並遵守「絕不將個人資訊使用在教室管理營運之外」，就能贏得他人對教室的信賴感。

以教室部落格來宣傳你的人格特質

覺得網頁的門檻太高的人，我建議使用「部落格」[4]。部落格是一種即使沒有製作網頁的專業技能，只要發表文章就可以輕鬆製作或更新的一種網頁。我們可以將部落格拿來當作發佈資訊的媒體，不斷傳達教室的資訊或氣氛。部落格無須費用就可以完成，還能輕鬆更新教室資訊。

經營部落格的重點，就是一定要展現出身為講師的你的「人格特質」，對於你「人

格特質」的感受關乎著對於教室的親切感。此外，一般人對於大方提供的資訊都會寄予信任，部落格可以說就是最適合提供資訊的工具。

此外，對於既有的學生來說，部落格也可以讓他們瞭解講師平常在想什麼、是以何種目的在經營鋼琴教室。對教室的認識加深的話，學生或家長也有可能會更喜歡教室。

掌握對付搜尋引擎的基礎

用網路招生的重點就是要讓多數人瀏覽你的教室網頁。為了因應這一點，我們將列舉出「如何對付搜尋引擎」。這是指使用雅虎（Yahoo）或谷歌（Google）等搜尋引擎搜尋時，讓你的教室網頁能出現在搜尋結果上方的技巧。如果你的教室網頁能顯示在搜尋結果上方，就能使多數人看到，對於招生會比較有利。關於「對付搜尋引擎」。市面上已經出版過許多專業書籍，詳細內容就讓給它們表現，在此我們要針對數種任何人都可以輕鬆辦到的技巧進行說明。

網頁範例 —— 擷取自作者網頁　http://www.pianoconsul.com/

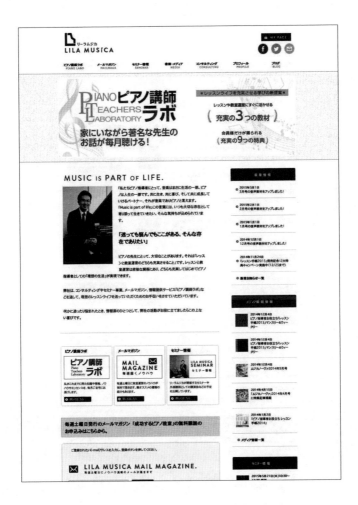

部落格範例 —— 擷擷取自作者部落格「LILA MUSICA」

http://www.pianoconsul.com/blog/

❶ 增加連結數

為了讓搜尋結果出現在上方，與許多網頁互相連結（串連）是很有效的辦法。搜尋引擎對於有很多串連之網頁、從許多高品質網站串連過來的網頁將會給予較高的分數。因此重點在於平常就要勤奮地互相連結。

❷ 掌握關鍵字

將希望別人搜尋的關鍵字以適當的比例放在網頁內容上，就能讓搜尋出現在上方。以設定搜尋關鍵字的訣竅來說，就是要去思考正在找教室的人會以何種關鍵字來搜尋，比方說適度地囊括「鋼琴教室」、「招生」或是地區名稱。一般認為關鍵字包含率在 3％～10％ 比較恰當，但是只要像平常一樣寫文章，自然就會達成適當的關鍵字出現率，所以並不是什麼問題。

❸ 網頁標題

像鋼琴教室這種商圈狹小的業界，要將「地區名（鄉鎮市區）＋鋼琴教室」或是「車站名＋鋼琴教室」這些關鍵字放進站名裡面會比較有效果。因此，相當於網頁站名的「標題」這個部分，要將你的教室的「地區名稱」和「鋼琴教室」這些關鍵字加進去。

❹ 網頁摘要

在「網頁摘要關鍵字」這個部分增添希望讓他人搜尋到的關鍵字，對於搜尋結果出現在上方也很有功用。而且最好是在「網站描述」這個頁面的說明文上，以1百字左右簡述頁面概要。

❺ 頻繁更新

此外，想要讓搜尋結果出現在上方，頻繁更新教室資訊非常重要。如果能使搜尋引擎辨識到有在確實更新的話，它就會判斷這個網頁具有可靠性；而且頻繁更新不只

是對於上方搜尋有幫助，也關係到向正在找教室的人表現出「實實在在的教室經營」。

網頁完成後才是成敗所在

經營網頁要注意的重點，是要提供造訪網頁的人容易看到、容易理解的資訊。因此重點在於要將自己設想成是個正在找教室的人，客觀地審視自己的網頁。我們要反覆進行一些改善措施，像是修正不易觀看的部分，以及將難以理解的說法改成任何人都可以理解的用語等等。

精益求精沒有終點，對網頁來說也是同樣的道理。網頁完成後才是成敗所在，務必要製作出吸引人的網頁來加快招生。

4 ：：在台灣，另外也流行在臉書（Facebook）建立「粉絲專頁」（粉絲團），同樣是很好的宣傳管道與平台，相較於部落格，粉絲專頁在訊息張貼的即時性、與粉絲和網友的互動性都比較高；但是粉絲專頁因為不像網頁或部落格可以清楚分類、詳列文章目錄，一些張貼過的重要文章或訊息會較難查閱，在使用上要稍微注意。

實踐技巧 3

教室專屬業務員！招牌製作法

招牌是招攬學生必備的工具。鋼琴教室若是使用自家住宅時，沒有招牌就很難讓他人知道這是間鋼琴教室；同時也為了向周邊地區的人宣傳教室的存在，招牌絕對是必要的。

比起傳單或是招生廣告，招牌屬於比較不花經費的招生工具。傳單或廣告之類每次都要花錢，但是招牌只需製作一次，之後除了少許維護費用外都不需經費，吸引人的招牌更能夠發揮有如聘用一個優秀業務員的效果。

然而招牌絕非做好擺出去就可以的東西。為了要引人注意必須下一番工夫，重點則在於要能夠高竿地表現出教室的氣氛。接下來我們將針對招生招牌，詳細檢視招牌的功用、特徵、以及製作的重點。

招牌的功用是什麼？

❶ 宣揚鋼琴教室的存在

不管是在何種業界，擺出招牌的目的都是為了讓人一目了然「這間店在賣什麼」，

或是「這間公司提供什麼」。好不容易開了一間店，如果客人不知道這間店在賣什麼、

就不會聚集過來，當然也做不成生意。

鋼琴教室也是一樣的道理。許多老師都是使用自家來經營鋼琴教室，外觀看起來

就是普通民宅。就算開辦了教室，如果沒人知道這是間鋼琴教室，學生就不會上門。

藉由招牌就可以向許多人宣揚「這裡是鋼琴教室」。而且重要的是，當他們有一

天想找鋼琴教室時就會想起你的教室。

❷ 傳達教室的氣氛

美容院等場所會設計得讓人可以從外面看見內部、表現出熱鬧的感覺，藉此製

造出讓首次光顧的客戶能輕易上門的氣氛。然而以鋼琴教室來說，卻很難將教室內

部的氣氛傳達出去，才有必要藉助其他東西來補足。而能夠幫忙解決這一點的就是

「招牌」。

製作招牌時的重要「概念」

招牌可以說是決定商店第一印象的「臉孔」。餐飲店等場所為了讓人一眼就清楚商店的形象或概念，都會下工夫去製作招牌。招牌將店鋪**「想表達的重點」**具體化顯現出來，比如表現出熱鬧感的招牌、讓人感受到老店或傳統的招牌、或是將最大賣點擺出來的招牌等等。

就算是個人鋼琴教室，用招牌來傳達概念也很重要。我們要先去設想，你想要自己的教室在別人眼裡看起來是什麼樣子、具有何種感覺。如果想表現教室的熱鬧感就要帶有流行的感覺；想表現沈穩氣息的話就要有高雅的感覺。雖然呈現方式形形色色，但是能將教室的概念以形狀、顏色以及文字表現出來的就是「招牌」。

招得到學生的招牌重點

重點在於要使教室的概念與招牌這種宣傳工具達成一致，在製作招牌之前請先確定好概念。

❶ 設置在看得到的地方

就算擺出招牌，如果路過的人看不到也沒有意義。因此這裡要注意用自己的眼睛確認**「過路人容不容易看到」**。如果擺設得很顯眼，就能在過路人腦海中輸入教室的存在。等他要找鋼琴教室時，腦海裡就會浮現你的教室招牌，就會想到「我記得那裡應該有一間鋼琴教室」。招牌雖然不是具有即刻性的工具，但卻是個能長期穩定地發揮招生效果的好東西。

❷ 要讓人一眼就知道是鋼琴教室

就算擺出招牌，如果不能讓人知道那是鋼琴教室的話也沒有意義。教室招牌的重點在於**「讓人一眼就知道是鋼琴教室」**。

招牌上當然要放上「鋼琴教室」這幾個字，而且也有必要花些工夫加上鋼琴的圖案、或是將招牌做成鋼琴形狀等等。鋼琴的造型因為有曲線的關係，可以帶給人一種柔和的印象。此外，鍵盤或是音符等等跟音樂有關係的圖案也很有效果。

❸ 配色要用心

希望各位在製作招牌時要注意配色。事實上，顏色比語言更容易留存在記憶裡，如果你有「主題色」可以表現出教室印象的話就用上去吧！將教室與顏色的印象相結合，就會讓人更容易想起來。為了用顏色表現教室的印象，也可以參考配色的書籍等來研究要使用的顏色。

實用招牌點子

❶ 使用 A 形招牌

A 形招牌由於從側面看是一個 A 的形狀，所以如此稱呼（請參照 136 頁的圖案）。在美容院或餐飲店，這種類型的招牌會寫上一句工作人員的問候或是詳細的菜單；想要使用的時候就擺出去，又可以折疊收納，是相當好用的招牌。

當自家的教室牆壁或玄關沒辦法掛招牌時，也能將這種招牌應用在鋼琴教室上。

使用黑板類型的話就可以自由書寫更換，可以設計出許多圖案來表現出教室的熱鬧感；除了教室名稱以外，還可以畫出快樂的授課情形，或是寫上老師的感想等等，能夠表現出輕鬆的教室氣氛。如果放在玄關前等地方，也能娛樂到既有的學生。

❷ 以招牌來引導！

位於複雜社區裡的鋼琴教室，就算在自家掛上招牌也很難讓人注意到教室的存在，遇到這種情況就要把你的教室招牌設置在人群動線上。

比方說，將招牌設置在人潮最多又最近的道路轉角等地方，如此一來就能夠發揮「前往教室入口」的引導功能。當然，要設置招牌需要地主的同意。雖然很有可能需要收放置費用，但是如果是鄰居的話，靠著協商也是有可能免費讓你放置的。

❸ 電線桿廣告 5 也可以變成招牌！

您看過電線桿上的廣告嗎？仔細看電線桿就會發現上面有廣告，這種電線桿廣告

可以發揮向許多附近居民宣傳你教室的功能。

電線桿廣告上面也可以請他們登上電話號碼，還可以複數設置來達成指引教室地點的功能，能夠替你百分之一百二十表現出招牌的功能。設置電線桿廣告需要首次的製作費用及每月的廣告費用，但是我認為物有所值。費用依據廣告公司而不同，但1個的製作費費用大概是1萬日圓起，刊登費用大約是每個月2千4百日圓。而且確實有些鋼琴教室有收到實際效用。

招牌要自製還是外包？

可以在輸出店請人替你便宜製作一塊，如果想要用網路找製作廠商的話，可以請許多間報價之後再進行比較。確認價格跟服務之後，就算要花一點時間也要找到可以放心委託的業者。

如果沒有外包所需的經費，即使是自製的招牌也無妨，只要用心製作就可以表現出手工招牌獨特的感覺。只要能直接表達出你對教室的感情，就能讓人產生對教室的

招牌範例

❶ 以大賣場買來的壓克力板自製，形狀採用讓人能一眼就知道是鋼琴教室的「鋼琴形狀」。藉由英文字母的標示，不管對象是小孩或是大人，都能向廣泛的年齡層推廣。設置看板的大門旁有裝設一個小鐵絲籠，準備好「招生要點」的明信片、名片或傳單。將看板與其他招生工具組合搭配就可以大幅提升效果。

❷ 黑板型的 A 形招牌可以寫上一句問候語或是活動的訊息，這樣會比較親切。寫上「新生招募中！歡迎洽詢」等，也可以當成招生的宣傳。

良好印象。

　想要自製時有一個辦法，當你外出看到不錯的招牌時，就用手機拍下照片吧！不斷拍攝之後，手機裡就會存有你心中「理想招牌」的形象。真的要製作招牌時，只要有這些圖片就能簡單地化為具體形象。此外，外包的話也可以讓他們看照片，就可以具體地說明。

5：電線桿廣告：此部分為日本當地之狀況。於台灣電線桿是不能能張貼廣告的，但是有類似在直立公車站牌或候車亭刊登廣告的服務，費用依據廣告公司與地區而不同，製作費費用加刊登費用大約是每個月 3 千元不等。

實踐技巧 4

最強工具！「學生之聲」

什麼是「學生之聲」？

郵購的型錄上一定會有「客戶之聲」[6]。由於是實際使用者的感想，所以會讓人讀完之後會感受到高度可靠性，同時還具有讓人想像「買了這個商品就會有這麼棒的事」的效果。

將這種「客戶之聲」放在傳單或網頁上都是行銷常用的手段。因為企業界很清楚這樣可提高銷售，而且廣告的迴響率也會上升。

「學生之聲」可以說就是這種「客戶之聲」的鋼琴教室版本。在【法則1】裡我們提到：最清楚你教室優點或「強項」的是學生或家長。

來自實際在你的教室上課的學生或家長的感想，會形成一種對他人而言無比值得信賴的意見。而且藉由收集這些「學生之聲」，還可以發現你之前沒注意到的「教室強項」。

而且這種「學生之聲」還能在招生發揮極度效果。藉由第三者的意見可以帶給對方安心感，並且讓期待感高漲，產生一種想在這裡學習的想法。

刊登在招生媒體上來提高迴響率！

我曾經隨便選了幾間鋼琴教室網頁來調查，驚人的是1百間裡面竟然只有約6間的網頁有刊載「學生之聲」。雖然這是對於招生相當有幫助的東西，而實際放上去的卻不多。因此我建議務必要在你的網頁上放上「學生之聲」。若要表現出「教室的快樂氣氛」、「老師的良好指導」、「實際上過課的感想」，這比什麼都有效。而且不僅限於網頁，也要不斷放到招生傳單或是其他宣傳媒體上。

放上「學生之聲」可以讓對方具有以下的感覺：

「如果在這裡上課，我家小孩應該也可以快樂學習吧！」

「老師看起來是個開朗的人，來這裡上個課好了。」

「我搞不好也可以變成像發表這篇感想的人一樣厲害！」

「感覺是一間很快樂的教室。」

「去參加一下體驗課程好了。」

第 2 章 — 經營教室的 7 個實踐技巧

由於「學生之聲」是真的在這間教室學習的人的「心聲」，因此是比一切都值得信賴的意見。

收集「學生之聲」的方法

餐廳的桌上經常都放有問卷，一看都是一些「味道如何？非常好／好／普通／不好」這種問題，通常都是在意見上畫○的形式。但是使用這種形式的下場，通常就是在每個項目的「好」或「普通」上畫○就結束了，終究還是無法具體理解顧客究竟感覺如何。

收集「學生之聲」時也是一樣的道理。在意見上畫○的形式的問卷，無法實際引出每個學生的感覺。因此要收集「學生之聲」時，一定要請他們以「心得文形式」書寫。請參照我的教室實際上使用的「學生之聲表格」。（參照145頁）

此外，請他們寫「學生之聲」時，如果能以下到這種態度來請求，就能得到為教

室加油打氣、內容令人欣慰的感想。

「我想跟大家一起打造這間鋼琴教室。」

「家長的心得是經營教室最大的助力。」

「我想將實際來上課的學生心得做為營運之參考。」

有利收集的時間點

接下來是針對收集「學生之聲」的時機。平常上課時沒有時間讓他們好好地填寫問卷，而且要請他們填寫問卷也需要某種程度的藉口，因此我建議在利用舉辦活動的時候請他們填寫。

舉辦發表會或預演會時，教室會充滿舉辦活動時特有的高昂氣氛，因此學生對於教室的滿意度也能讓他們為你寫出正面的答案。另外，活動結束後的同樂會等場合也是請他們填寫問卷的好機會。

另外也可以利用像是發表會或聖誕派對、家長聚會等等的機會。

以「學生之聲」來提高動力！

雖然「學生之聲」對於招生很有幫助，但其實最大的好處是在於提升你身為老師的動力。

你每天都忙於課程，但學生還是無法進步、教室營運也不順利，這種時候會突然對自己的工作感到強烈的「空虛」。我也有過這種時候，但是當我讀完「學生之聲」之後，卻實際感受到「雖然有很多苦事，但是我的教室是受人喜愛的」而讓我感恩流淚。

我總是一瞬間由衷感覺到：

「來教鋼琴真的是教對了！」

「之後也要繼續拚下去！」

學生之聲表格實例

來自 20 多歲女性的預演會感想

請寫下您的意見

謝謝您參加發表會。同時也深深感謝各位平時對於本教室的認同與協助,真的十分感謝。里拉音樂教室總是努力想成為一間可以讓學生真正開心學鋼琴的教室。雖然我們還只是一間小小的教室,但是為了把本教室的優點傳達給更多人,上課學生的實際心得,對於教室營運將有無比助益,並可做為日後之參考。您實際體驗過的感想,以及與其他教室不同之所在等等,無論針對課程或活動,全都歡迎寫下您的發現。使用文章或繪圖均可,請任意撰寫。

> 課程方面,老師教了我細微的表現手法等彈奏方法,
>
> 雖然我一開始是把鋼琴當成興趣來學,但是現在卻想彈得更好了。
>
> 以前在其他鋼琴教室上課的時候,彈鋼琴一點不快樂,
>
> 但是我現在卻感到很開心。真的很感謝老師。
>
> 我真的很討厭活動(發表會或是預演會)。(笑)
>
> 但是為了要在別人面前彈奏,其實我也開始想要變得更厲害!
>
> 所以這或許不是一個很好的利誘。而且我也覺得能跟其他的學生
>
> 講到話好像也還不錯。
>
> 雖然我還很遜,也不是真的喜歡活動,但是還是會想要參加。

※ 刊登在紙本或網頁上時是否方便上姓名?

　□是　　　□否　　　□匿名(拼音首字)可

姓名 _____

〈關於個人資訊應用〉

各位提供的資訊均視為教室重要之學生資料而妥善保管。

這些資訊僅用於教室之營運。未經當事人許可,絕不對外提供。

請明確記載教室對於個人資訊使用之辦法,要刊載於網站或宣傳媒體時務必要徵得當事人許可。

我們經營鋼琴教室所帶來的貢獻絕對不容小覷。這要在收到「學生心聲」、仔細咀嚼玩味之後才會察覺。「學生之聲」具有莫大力量可以提高講師的動力、促進教室營運。

實踐技巧 5

恍然大悟！招生點子集錦

增加詢問度！「4 個限定法」

關於「限定招生」已經在【技巧 1】的【傳單點子 3】（103 頁）裡提過了。

在這裡我將更進一步地詳細說明。一般人會對「限定」這個詞彙特別有反應，招生的時候祭出「限定招生」也可以提高迴響。我將具體地介紹 4 個限定方法。

❶ 人數限定

這是一開始就限定招生人數的方法。表現出「可以加入的學生數目有限喔！」來促使他們行動，更可以營造出教室的熱鬧感。

❷ 日期限定

若是公告在限定期間內有免費體驗課程，就可以讓人感覺「如果不在這段期間內先一步免費體驗的話也許會吃虧」，這一招也可以用在限定報名折扣優惠活動的時間。

❸ 學生年齡層限定

這是限定欲招攬學生的方法。比方說像這樣祭出「本次招生僅限定成人學生」，就可以很直接地傳達給你鎖定的目標層級。

❹ 數量限定

招生優惠要送禮物時，告知數量有限藉以刺激報名。可以讓孩子開心、吸引人的禮物企劃會有效增加詢問度的效果。

把學生找回來！「追蹤電郵作戰」

招生並不是只針對新學生而已。向退出的學生進行適度追蹤，也是有可能再度將對方拉回來當學生。

這個手段對於成人學生特別有效。成年人經常有可能因為工作的關係而無法定期前來，雖然因為暫時性的理由而放棄，但是等到工作穩定下來後，一定還會想再度彈

鋼琴。這種時候如果收到來自曾經去過的教室的定期性追蹤，會讓人考量要不要再度開始。

重點是在對方放棄後，藉由定期性追蹤來保持良好關係。如果教室方面能表現出隨時歡迎回來的感覺，就會讓對方感受到老師的用心，並且能夠放心地再度開始。

此時電子郵件就派上用場了。電郵可以輕鬆探詢近況，還可以自然傳遞一些教室的資訊。只要感覺到你還記得他、還在關心他的話，不管是誰都會感到開心。如此藉由教室方面輕鬆自然的追蹤，也有可能把學生找回來。

使用郵政的「地區郵件」[7]

鋼琴教室招生最重要的一點是要先讓所在地區的人知曉。然而在都市或是住宅密集的地區，家庭數量相當龐大，不管是採用夾報、傳單或是投信箱，都必須要發送相當多的傳單，成本花費上相當驚人。此外，最近也增加了許多守衛森嚴的社區大樓，

第 2 章 － 經營教室的 7 個實踐技巧

投信箱發傳單的難度逐漸提高。

因此有一招秘密發送方法，那就是使用日本郵政的「地區郵件（指定發送地區郵遞）」（http://www.post.japanpost.jp/index.html）。

這個郵政服務可以指定某個地區後，請郵局投遞該地區所有的住戶。雖然1封要27日圓，可能稍微有點貴，但是對於難以推廣的社區大樓等地方很有效。

此外，這個服務還可以像「限○街」一般，指定詳細地區，所以想要少量卻集中發送時相當實用，對於商圈狹小的鋼琴教室來說是非常好的服務。

這個服務也有缺點，由於不會指定收件人，因此會被認為是DM（廣告傳單）。

雖然郵件的會由郵差寄送，對方馬上就會知道這是郵局寄來的，但是依然無法抹滅這是DM的感覺。雖說如此，因為是來自公營郵局投遞的，開封率很高。

提升講師品牌的「名片」

有名片的鋼琴老師驚人地少，而名片其實能有效創造、提升一個鋼琴講師的品

牌。製作名片可以加深你身為一個鋼琴教育者的自覺，還能再度確認對於自己的工作的責任感。

體驗課程時，向參加者或家長遞上名片就能輕鬆地自我介紹，家長也會因為收到名片而對講師產生安心及信任感。

而且在宣傳教室時，名片也是不可或缺的工具。在與地區人士交流之類的場合，遞上名片可以趁機向鄰近的人宣傳你的教室。

名片可以廣泛使用於種種不同的場合，希望你們能隨時準備好名片在身上。

7：地區郵件：日本郵政之服務，僅限日本當地使用。台灣的中華郵政則有類似的「無名址郵件」（無收件人名址郵件，http://www.post.gov.tw/post/internet/Postal/index.jsp?ID=1375868150237）服務，收費比委託派報處稍微貴一些。

實踐技巧 6
提升利潤！學費思考模式

「學費要設定成多少比較好？」

「要怎麼做才能提高學費？」

有很多人來找我商量學費的問題。我認為這些問題的背後都潛藏著老師們「課程跟公益活動沒兩樣真的很困擾」、「想要靠著經營教室來多賺點利潤」的等等心聲。

如同【法則3】裡提到的，為了要增加學生並且讓教室成長，必須要追求利潤。

如果想要讓教室接下來還可以永續經營10年、20年以上、並且成為一間能夠對社會有所貢獻的鋼琴教室，就必須要具有身為一個教室營運者的自覺與概念，並且對金錢要有深刻體認，特別是對於學費要有確實的想法，一定要帶著自信開出價格。

在教室營運上，對於學費的明確態度是應該要重視的一點。接下來將針對學費的決定方式及思考模式進行說明。

學費是依「價值」來決定

不知要如何決定學費價格，令人相當苦惱吧！正因為價格範圍自由度過高，沒有東西可以做為基準，由自己隨意決定，才形成困難的根源。

學費的決定方式形形色色，但是我認為大多是像「參考該地區學費的一般價格」、「參考大型教室學費」等等，以其他教室為考量來決定。

在這裡要特別注意的是，**設定成像該地區的平均價格一般低廉這一點**。許多教室都為了獲得學生而將學費設定得相當低廉，如果參考的話，很有可能變成忽視利潤、負面的削價競爭。

此外，參考大型音樂教室時也需要小心。大型音樂教室因為活用了雄厚的資本與招生能力，而有辦法將學費壓到某種程度，因此我並不建議個人鋼琴教室跟隨大型音樂教室的價碼。

這種**「以學費的形式來表現出教室或老師的價值」**的思考模式，對於今後的個人鋼琴教室將越來越重要。

「學費收入」與「專業」是理所當然的對價關係

身為一個鋼琴講師的你，具有花費漫長時間與金錢所累積出來的知識與經驗，這一點具有難以取代的「價值」存在。你需要先認識到一點：對於你的這種「價值」而言，學費是正當合理的「對價」。

「有點抗拒用鋼琴教育來賺錢。」

在鋼琴教育業界裡，有很多老師都有這種想法。然而，你具有的鋼琴或課程技能、身為一個教學者的豐富經驗、還提供了比一切都貴重的「時間」，以對價來說這是理所當然必須獲得的東西。

而且把學費視為「對價」的話，就必須**負起相對的責任**，這就關乎到**身為鋼琴講師的高度專業意識**。專業意識可以提高課程水準並且使教室成長，這是對於學費的態度中必須先掌握到的重點。

提供價值的責任

有關「價值」這一點，希望你們能先想想**「價值是付錢的人所決定的」**這個大前提。

對於自己不滿意的東西，即便是1百元也覺得很貴；而如果是自己所中意的，即便是10萬元也會覺得便宜。換言之，在決定價格時，重點是付錢的人「能否感到滿意」。

鋼琴教室也是一樣的道理，就結果來說，學費的價值與支付者的「滿意度」有密切關係。

「等待上鋼琴課的日子真是難熬。」

「不只是學到鋼琴技巧，連禮儀都學到了！」

「每次的課程都讓人確實感覺到技術的進步。」

「藉著多采多姿的活動，加深了與其他小孩們的交流。」

這些滿意度會就此轉換為教室的「價值」。對於這些價值，學生就會以學費的形式來支付對價。就算學費很便宜，如果不能感到滿意，就無法感受到教室的價值。從這裡便可以窺見教室經營上的重點：

「收取學費就是代表要負起責任提供相對應的價值。」

為了善盡這個責任以及提供價值，我們必須不斷提升教室品質。學費可以說是一個表現出你的責任與價值的指標。

對於我們這些鋼琴教室經營者來說，要讓對方能從教室裡找到價值，是需要付出種種努力的。在提高課程水準並充實內容這個大前提之下，在教室的設備及硬體面、活動企劃、對家長的追蹤、溝通等所有方面都必須提升品質或是技能。

這是**收費指導者所必須善盡的義務與責任**。收取學費就是一種宣言，表示你會提

供超過那個金額的價值。

此外，為了追求利潤，我建議學費要設定成高於某種程度。設定為高學費等於是負起責任去提供相對應的價值，就會為了善盡那份責任而去努力，而這種心力與努力則關乎著教室的成長。

表明價格緣由的重要性

雖說如此，如果不能確實傳達價值所在也就沒有意義，因此需要傳達學費的價格是有理由的、以及相對應的價值。【法則1】裡提到找出教室的「強項」並且推廣的必要性，我想各位應該也發現這其實與學費的價格設定有很大的關係。

「其他地方沒有的教室強項或特色」

「只有這裡才能學到的課程」

「在這間教室學習的好處」

學費與對價

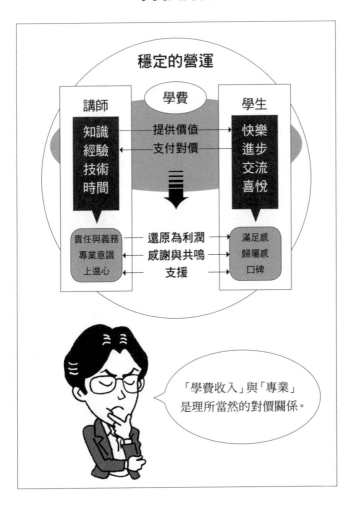

穩定的營運

講師	學費	學生

知識
經驗
技術
時間

提供價值
支付對價

快樂
進步
交流
喜悅

責任與義務
專業意識
上進心

還原為利潤
感謝與共鳴
支援

滿足感
歸屬感
口碑

「學費收入」與「專業」
是理所當然的對價關係。

藉由呈現這些「強項」，自然就能使學費的價格具有說服力。現在是消費者做抉擇的時代，大多數的人對於鋼琴教室也是採取「可以的話就選間好教室」、「想找個適合自己的教室」這種態度。在這種狀況之下，藉由傳達出教室的價值、以及在這裡學習的好處，就能成為一間被挑上的教室。

不要加入「價格戰」的理由

就算附近的鋼琴教室將學費設定得很低廉，也千萬不要勉強對抗。參加價格戰還能存活下來的只有資本雄厚的教室而已。

「那間教室很便宜的話，那我們要不要也⋯⋯」

因為這樣想而降低價格的話，最後就是因為這個價格而無法賺取利益，經營教室變成形同慈善事業。如此一來教室將無法經營下去，也會使動力極度低落，更有可能

造成課程的水準低落。

「學費定得很高的話，學生會不會就不來了？……」

「但是如果定得很便宜，那我到底是為什麼要開課？……」

我認為關於學費的煩惱確實是很深刻的問題。

然而，決定教室的關鍵卻不是只有學費便宜而已。我們絕對不能忘記，有很多人是重視教室的地點或設備、講師的實力、或是課程安排的充實度。對於學費，認為「**只要是費用負擔得起，內容比價格還要重要**」的人其實比你所想的還要來得多。

而且如果以學費低廉當賣點的話，最後只會招攬到貪便宜的人，這種人只要知道其他教室比較便宜，很有可能馬上就轉過去。你必須要留意一種隱藏的弊病，那就是低價只會招來那些價值觀對教室方面不利的人士。

而且我可以**斷言**，「降低學費就是降低你的價值」。如同前述，學費是對於你的

課程的「對價」，所以這就等於「你的價值」。我們必須清楚這一點：隨便降低學費等於就是把你累積起來的實績或經驗「以低價供應」，

提高學費時應該注意的重點

在【法則3】裡說明到，為了使教室能夠成長，利潤是必要的。想要提高利潤的話，提高學費也是個必要的措施。然而也有過一個實際案例，某間教室將學費提高至2倍後，幾乎所有的學生都離去了。

很遺憾的，與學生或家長之間所建立起的信賴關係也是有可能因為金錢而崩毀。

提高學費對於教室和學生雙方來說，都伴隨著陣痛和風險，因此務必要謹慎。

希望你們在提高學費時注意，為何提高學費在教室的營運上是必要的措施，以及為了在各方面回饋給學生的必要性。如果他們能接受說明，並且感受到理由與漲價相符的話，幾乎就不會發生問題。

重點在於要向所有的學生、包含家長，仔細地說明提高學費要**「說明理由」**。

而且在告知漲價時，最好是儘早通知。比方說像是「預定於 1 年之後提高學費。

原因是○○○，為因應這點，學費將提高至○元」，詳細說明理由並且在漲價前留下充足的時間，如此一來也能緩和學生方面的心理衝擊。

學費是很敏感的問題，然而：

「要如何才能傳達自己教室的價值呢？」

「要怎樣才能讓人感受到自己教室的價值呢？」

要重視以上這些教室營運內部深處的想法。如果能順利將這一點傳達出去，就能跟學生或家長維持良好的關係。

實踐技巧 7
必備知識！報稅指南 8

終於來到最後的項目，接下來將針對即使對鋼琴講師來說也是必要的「報稅」進行詳盡的解說。正確的稅金知識對於教室的永續經營跟成長也是不可或缺的。

報稅究竟是？

個人事業負責人要將 1 月 1 日到 12 月 31 日為止的 1 年間獲取之「所得」，自行計算相應之「所得稅額」後，向稅務署 9 提出申報並且納稅。以鋼琴教室來說，就是從教室營運的「收入」之中扣除「經費」即為「所得」，針對此「所得」的稅金就是「所得稅」。這種「確認」所得稅額等等的行為就稱為「報稅」。

為何鋼琴老師也需要有稅金知識？

❶ 納稅為國民義務

鋼琴教師很難有機會學到關於稅金方面的知識。雖然如此，「納稅」卻是國民三大義務[10]之一。只要有正當的所得，任何人都有義務要繳納相應的稅金，而且正確稅金知識也與節稅有關。

納稅知識並非不清楚就沒事了。如果有必要納稅卻不進行申報的話，稅務署有可能進行稅務調查並且加重課稅。許多鋼琴教師都有這種經驗，因此務必要小心。

❷ 能加強經營概念而使教室成長

我想在鋼琴教師之中，也有很多人對於金錢或稅金感到頭痛。如果沒有關於金錢或稅金的知識，就無法有效營運、也無法使教室成長。正確的教室經營知識有以下幾點好處：

- 可以清楚看出支出與收入的流動。
- 可以追求利潤。
- 可以將經費花在招生上。
- 可以為了教室的永續經營與成長而投資。
- 可以有經營或招生的自信。
- 可以提高身為講師或教室經營者的專業意識。

最大的好處是「可以提高身為教室負責人的意識」這一點。為了要長期穩定經營教室，稅金知識自然就是絕對無法逃避。

報稅也有不同類型

報稅方法大致可區分為 3 種類。

- 白色申報……所得在 3 百萬日圓以下時無須申報

- 藍色申報……採用簡易記帳時，有 10 萬日圓之扣除額

- 藍色申報……採用複式記帳時，有 65 萬日圓之扣除額

「扣除額」是指從「收入」裡扣除掉「經費」後所得出的「所得」，於此筆所得中可以再行扣除之金額。

什麼是藍色申報？

藍色申報是指將交易清楚記載於法律所規定之帳冊，計算所得或稅金之後申報。

「簡易記帳」是像家庭收支簿一樣簡單記載的帳冊，「複式記帳」則是遵照正規會計方式的帳冊。提到帳冊也許總會讓人覺得有點困難，但是現在這個時代只要有「會計軟體」就可以輕鬆記帳。

報稅時，如果個人事業負責人以藍色申報來申請的話，就可以享有「可扣除藍色

申報特別扣除額[12]」、「個人事業專職從事者[11]之薪資可全額列入經費」、「可享損失轉入扣除[12]」等種種好處。

帳冊是反映教室營運狀況的明鏡

鋼琴教室由於月費或教材費用的收入等等而產生許多現金交易，因此必須執行記帳作為紀錄。我想對於很多鋼琴老師來說，記帳總是帶有「麻煩」、「費事」這些負面印象。

然而為了清楚明瞭教室的「收入」或「費用」，記帳是必要的，而且這種會計事務可以作為長期經營教室的一個方向。保留每筆單據確實記帳，不僅可以隨時掌握金錢的流向，還可以清楚明白可動用的廣告宣傳費或是撙節幅度。現在因為有會計軟體這種強大伙伴，只要有一台電腦就能輕鬆記帳，而且在報稅時也相當方便。

一定要先瞭解的節稅基礎！

繳納至稅務署之稅金，是以從「收入」之中扣除「必要經費」後的「所得」來進

行課稅。必要經費列舉越多的話，相對地可以從收入之中扣除的金額就會增大，因此以所得金額來課徵的所得稅也會減少，這就是所謂的節稅。經營鋼琴教室也是需要花費種種必要經費，為了要節稅，重點在於將「必要經費」確實紀錄在帳冊來降低「所得稅」。主要的必要經費如下頁所列舉：

這些東西也是必要經費！

❶ 襯衫、衣服、鞋子費用

像是發表會的服裝等等，教室營運裡必要的服飾品可以當作必要經費。但是必要注意，與教室營運無關的個人事物就算有收據也不被視為經費。

❷ 自宅租金、水電瓦斯費

若是以自家開設鋼琴教室的話，只有用於營業的面積之比例可以申報為必要經

鋼琴教室營運所需之經費

- 土地及房屋租金
 ...
- 水電瓦斯費（瓦斯、電費、水費）
 ...
- 薪資・酬勞（講師或會計之薪水等）
 ...
- 修繕費（辦公器具維修費、鋼琴調音・維修費用）
 ...
- 消耗品（書桌、椅子、文具用品、拖鞋等）
 ...
- 電信費（電話費、網路費、網頁管理費、郵資）
 ...
- 教材費（樂譜、CD、書籍）
 ...
- 活動費（服裝費、發表會之場地費等）
 ...
- 差旅交通費（通勤、出差授課等相關費用）
 ...
- 廣告宣傳費（看板、傳單、名片、手冊等）
 ...
- 研究費（參加講座費用、資料費用等）
 ...
- 交際・接待費（教室營運等相關費用）
 ...
- 保險費（教室之火險、車險等）
 ...
- 稅金（營業稅等）
 ...
- 雜費（管委會費、影印費、其他）

費。例如，以自住的租借公寓大樓來經營教室時，可以將教室所使用面積大小的房租、水電費列為必要經費。

❸ 管委會費

以自家為鋼琴教室時，只有運用之比例可以視為必要經費。但是在自家以外租借教室所用之空間時，社區的管委會費可以全額視為必要經費。

❹ 營運費

傳單、廣告等等的宣傳廣告費、網頁製作費、教室之租金費用、接待費、旅費等等有關開業所需之金錢，可以視為開業所需的必要經費。

❺ 給予親屬之房租或薪水

向父母租借房子經營鋼琴教室時，如果將支付給親屬之房租與生活費完全分開計

算，可以視為子女之個人事業的必要經費。此外，如果子女支付薪水給幫忙事業的父母，只要不與生活費合併，就可以全部視為事業之必要經費。

❻ 參加講座費

為了經營鋼琴教室，去學習研究所需的必要技能或是知識等等費用，可以視為必要經費。參加為管理階層舉辦的研討會費用當然也可以視為必要經費。

收據一定要注意的要點！

收據是重要的經費證明「文件」。稅務署執行查稅時，會為了確認有無不當支出或是帳冊記載錯誤，而將教室的支出狀況與收據對照檢查。因此我們務必要妥善處理收據。

拿到收據時要檢查以下幾點有無不全之處。

● 日期、買受人

- 金額、用途
- 發行人地址、發行人姓名
- 發行人蓋章
- 印花黏貼、戳印消花（※支付金額在3萬日圓以上時才有必要黏貼印花）

此外，如果買受人上僅有「台照」的話無法確認對象是誰，稅務署有可能不視為收據。因此請注意務必要請對方寫上正確的買受人。

到底「折舊」是什麼？

針對30萬日圓以上之機械、辦公器具，無法將購入金額的全額列入購入年度之經費。因為鋼琴或電腦等「資產」，價值都會逐年漸漸降低。因此必須依法定使用期限分割計算進去經費裡。

折舊期限就是「耐用年限」，這是由法律所規定。例如鋼琴的耐用年限是5年，

電腦是 4 年。

折舊的計算方式有 2 種。分為「定額法」與「定率法」。

● 定額法……每年以相同金額作為折舊費計算的方法

● 定率法……起初較多但逐年降低的計算方法

如果想將購買鋼琴等資產之款項快點納入經費，最好選擇「定率法」。反之，如果沒有必要馬上將資產的購入款項納入經費的話，則建議使用「定額法」。

此處要注意的地方是，如果選擇「定率法」則必須提出「折舊資產之折舊法申請書」，沒有申報的話將以「定額法」處理。

如上所述，折舊知識對於節稅相當有利。也許你會認為「計算很麻煩」，但是只要有會計軟體就可以全部幫你算好。為了計算折舊，首先一定要設定好「購入金額」。

「購入金額」是指比如購買鋼琴時，於鋼琴的購入價格加上附加費用（運費、進貨運費等）的合計總金額。

事實上，真的有很多老師煩惱報稅的問題。然而報稅是經營教室的重要「事務」，對於稅金只要有一點不懂的地方，請向稅務署、會計師、或是前往附近的工商協會洽詢，都會得到親切說明。

8：報稅指南：此章節皆為日本報稅知識。中華民國相關稅制規定，會在後面【附錄】中再述。

9：稅務署：相當於我國國稅局。

10：國民三大義務：日本憲法規定國民有教育、勞動、納稅三大義務。

11：個人事業專職從事者：指個人事業負責人之配偶或15歲以上之親屬專職從事。

12：損失轉入扣除：指本年度未能全額扣抵之損失，可轉入明年度計算。

後記

目標是成為一間受人喜愛的教室

可以預料到，今後鋼琴教室之經營將會因為不景氣或少子化的影響而越來越艱困。但是我認為：「音樂是普遍存在的事物，不管時代如何變遷，總是人心之寄託」。身為一個從事音樂教育的人，我打從心裡強烈地祈求，能繼續將鋼琴的美好傳達給孩子們以及喜愛音樂的人們，並且希望鋼琴能成為他們一生的朋友。

現今的我透過諮詢、電子雜誌、講座等等，推動擴展全國鋼琴老師交流的「串連鋼琴老師計畫」。而我也深刻感受到，鋼琴講師因為工作性質的關係，總是很容易陷入孤軍奮鬥；就算對於課程或教室營運感到煩惱，也沒有任何人可以商量，而且這個業界似乎有一種難以向他人商量的氣氛。

我認為「心靈支柱」對於每天都想度過充實的講師人生來說，是絕對有必要的。如果能將有同樣煩惱的老師們串連起來，有一個能夠互相扶持的環境的話，

178

就會為日常生活帶來安心與滋潤。而且藉由互相砥礪以及交換實用資訊，就能夠追求更為理想的教室。雖然有點理想化，但是我認為，鋼琴講師如果能同心協力，鋼琴教育業界就能更為興盛。

抱持著這種想法，我在諮詢事業裡提倡「7個任務」。

7個任務

❶ ⋯ 總是體認到音樂之偉大，並帶著感恩的心情面對

❷ ⋯ 藉由共享知識與資訊而對社會有所貢獻

❸ ⋯ 認識許多人，並且建立彼此交流之關係

❹ ⋯ 不斷提升自我，採取讓世界變得更好的行動

❺ ⋯ 能共享人心之「喜悅」

❻ ⋯ 成為一個能相信別人也受人信賴的人

179

❼ ‥ 總是盡最大的努力去關懷他人

我想跟各位一同追求受人喜愛的鋼琴教室。藉著串連全國的鋼琴老師，向世間推廣鋼琴教室在社會裡的存在價值，這就是我最大的心願。

我的行動才剛起步，但是來自許多老師們的聲援讓我感受到確實的進展。我每天都很感恩，並且立志今後也要不斷奮鬥下去。

行筆至此，對於執筆本書時，從企畫階段就給予我種種建議的音樂之友社的塚谷夏生女士、給我許多點子及鼓勵的責任編輯工藤啟子女士、以及不斷來信鼓勵我的《音樂超新星》13（暫譯）總編輯岡地麻由美女士，我由衷地表達感謝之意。

還有總是熱烈地閱覽我的電子雜誌的全國老師讀者們，可說是拜大家的熱情與支持才讓這本書能夠問世。我真的相當感謝。

以及來我教室上課的學生、對於教室營運之協助不遺餘力的家長們。拜各位所賜，教室的營運總是充滿溫暖的笑容，我真的十分感激。

最後，向閱讀至此的各位由衷地獻上感謝之意。我衷心期盼各位教室的成功。

——藤　拓弘

13：：音樂超新星（ムジカノーヴァ）：：同為本書之出版社「音樂之友社」所發行的月刊。

附錄

必備知識！台灣版報稅指南

14

本書作者藤拓弘老師在【實踐技巧7：必備知識！報稅指南】中，簡明扼要說明了日本地區開設音樂教室時需要注意的報稅要點，編輯部特此依照作者指點部分，針對中華民國稅制規定調整、修訂，以粗體字或加框標記與日本相異的台灣常用稅制、財務名詞與內容，簡單說明在台灣開設個人鋼琴教室的報稅重點。

報稅究竟是？

個人事業負責人要將1月1日到12月31日為止的1年間獲取之「所得」，自行計算相應之「所得稅額」後，向**國稅局**提出申報並且納稅。以鋼琴教室來說，就是從教室營運的「收入」之中扣除「費用」即為「所得」，這種「確認」所得淨利等等的行為就稱為「申報」。

❶ 納稅為國民義務

為何鋼琴老師也需要有稅金知識？

鋼琴教師很難有機會學到關於稅金方面的知識。雖然如此，「納稅」卻是國民三大義務[15]之一。只要有正當的所得，任何人都有義務要繳納相應的稅金，而且正確稅金知識也與節稅有關。

納稅知識並非不清楚就沒事了。如果有納稅必要卻不進行申報，**國稅局**有可能進行稅務調查並且加重課稅。許多鋼琴教師都有這種經驗，因此務必要小心。

❷ 能加強經營概念而使教室成長

我想在鋼琴教師之中，也有很多人對於金錢或稅金感到頭痛。如果沒有關於**成本**或稅金的觀念，就無法有效營運、也無法使教室成長。正確的教室經營知識有以下幾點好處：

- ● 可以清楚看出支出與收入的流動。
- ● 可以追求利潤。

- 可以將經費花在招生上。
- 可以為了教室的永續經營與成長而投資。
- 可以有經營或招生的自信。
- 可以提高身為講師或教室經營者的專業意識。

最大的好處是「可以提高身為教室負責人的意識」這一點。為了要長期穩定經營教室，稅金知識自然就是絕對無法逃避。

報稅有不同類型

在台灣，開設鋼琴教室無論規模大小、是否立案、業務盈虧，都需要報稅，比較會碰到的兩種報稅類型如下：

- 營利事業所得稅：教室若有營業登記，有買賣樂器、樂譜等營利行為，即須

申報繳納營業稅。

● 綜合所得稅：如果只有單純進行教學的音樂教室，只要向國稅局申請扣繳編號（統一編號），將所得淨額以執行業務（其他）所得項目合併綜合所得稅申報即可，淨額計算方式則須參考填寫「執行業務（其他）所得損益計算表」。

當重要。

目前台灣法律規定，如果鋼琴教室有五人以上學生、在固定場所授課、有公開招生收費行為，即須要向各地方教育局立案，相關流程內容可委由代書處理及洽詢。若考量到未來教室能夠長久經營及擴展，選定合法無違建場所以取得立案資格便相

什麼是「簡式申報書」與「一般申報書」？

在台灣，人工填寫的綜合所得稅結算申報書可分為「簡式申報書」及「一般申報書」兩種，但依法鋼琴教室、教學的收入歸為「執行業務（其他）所得」[16]，因此需

使用「一般申報書」填寫申報。為了利於每年一度的報稅事務，教室經營過程中保留各項單據、紀錄帳冊是非常重要的。提到帳冊也許讓人覺得有點困難，但是現在這個時代只要有「會計軟體」、或委託記帳士，就可以輕鬆記帳及報稅。

帳冊是反映教室營運狀況的明鏡

鋼琴教室由於月費或教材費用的收入等等而產生許多現金交易，因此必須執行記帳作為紀錄。我想對於很多鋼琴老師來說，記帳總是帶有「麻煩」、「費事」這些負面印象。

然而為了清楚明瞭教室的「收入」或「費用」，記帳是必要的，而且這種會計事務可以作為長期經營教室的一個方向。保留每筆單據確實記帳，不僅可以隨時掌握金錢的流向，還可以清楚明白可動用的廣告宣傳費或是撙節幅度。現在因為有會計軟體這種強大伙伴，只要有一台電腦就能輕鬆記帳，而且在報稅時也相當方便。**在台灣，不少人則是留存每筆支出及收入單據、委由記帳士記帳。**

一定要先瞭解的節稅基礎！

繳納至國稅局的稅金，是以從「收入」之中扣除「必要經費」後的「所得」，以執行業務（其他）所得項目合併綜合所得稅來進行申報。

報稅時要選擇以財政部頒定的成本標準（音樂類補習班成本為收入之50％）、還是自行填寫損益表逐條列舉費用成本（超過頒訂標準），挑選較有利的方式來申報，才能達到「節稅」目的。

經營鋼琴教室也是需要種種必要開支經費，為了要節稅，重點在於將「必要經費」確實紀錄在帳冊以利報稅。主要的必要經費如以下所列舉：

鋼琴教室營運所需經費

- 土地及房屋租金、權利金
- 水電瓦斯費（瓦斯、電費、水費）
- 薪資・酬勞（講師薪水或會計酬金、佣金支出等）
- 修繕費（辦公器具維修費、鋼琴調音・維修費用）
- 文具用品及印刷（書桌、椅子、影印費、文具用品、拖鞋等消耗品）
- 郵電費（電話費、網路費、網頁管理費、郵資）
- 教材費（樂譜、CD、書報雜誌費）
- 活動費（服裝費、發表會之場地費等）
- 旅費（通勤、出差授課等相關費用）
- 廣告費（宣傳看板、傳單、名片、手冊等）
- 進修訓練費（參加講座費用、資料費用等）
- 交際費（教室營運交際、接待等相關費用）
- 保險費（教室之火險、車險等）
- 稅捐（營業稅、綜所稅等）
- 其他費用或損失（管委會費、其他）

＊報稅時若未準備上列單據準確記帳成本，則依照中華民國財政部頒訂標準核定，音樂類補習班成本為收入之50％。

這些東西也是必要經費！

❶ 襯衫、衣服、鞋子費用

像是發表會的服裝等等，教室營運裡必要的服飾品可以當作必要經費。但是必須要注意，與教室營運無關的個人事物就算有收據也不被視為經費。

❷ 自宅租金、水電瓦斯費

若是以自家開設鋼琴教室的話，只有用於營業的面積之比例可以申報為必要經費。例如，以自住的租借公寓大樓來經營教室時，可以將教室所使用面積大小的房租、水電費列為必要經費。

❸ 管委會費

以自家為鋼琴教室時，只有運用之比例可以視為必要經費。但是在自家以外租借教室所用之空間時，社區的管委會費可以視為必要經費，**額度依各國稅局訂定為準。**

❹ 營運費

傳單、廣告等等的宣傳廣告費、網頁製作費、教室租金費用、接待費、旅費等等有關營運所需之金錢，可以視為營運費用所需之必要經費。

❺ 給予親屬之房租或薪水

向父母租借房子經營鋼琴教室時，如果將支付給親屬之房租且訂立有效契約，並與**扶養費**完全分開計算的話，可以視為子女之個人事業的必要經費。此外，如果子女支付薪水給幫忙事業的父母時，只要不與**扶養費**合併，就可以全部視為事業之必要經費。

❻ 進修訓練費

為了經營鋼琴教室，去進修研究所需的必要技能或是知識等等之費用，可以視為必要經費，參加為管理階層舉辦的研討會費用當然也可以視為必要經費。

收據一定要注意的重點！

收據是證明經費的重要「文件」。**國稅局**執行查稅時，會為了確認有無不當支出或是帳冊記載錯誤，而將教室的支出狀況與收據對照檢查。因此我們務必妥善處理收據。

拿到收據時要檢查以下幾點有無不全之處：

- 發行人地址、發行人姓名
- 金額、用途
- 日期、買受人

- ❼ 發行人蓋章

● 是否打上統一編號

此外，如果沒有統一編號、無法確認對象是誰，國稅局有可能不視為報帳憑證。

因此請注意務必要請對方寫上或打上正確的統一編號。

到底「折舊」是什麼？

鋼琴教室營運使用的辦公器具等固定資產，例如鋼琴或電腦等「資產」，價值都會逐年漸漸降低，這就是「折舊」。在台灣，依法在「固定資產折舊率」中有規定各類固定資產的「耐用年限」，例如鋼琴等樂器的耐用年限是8年，電腦是3年。

折舊的計算方式有平均法、定率遞減法、年數合計法、生產數量法、工作時間法等方法，較常用的為「平均法」與「定率遞減法」2種。

- 平均法……每年以相同金額作為折舊費計算的方法
- 定率遞減法……起初金額較多但逐年降低金額的計算方法

如果想將購買鋼琴等資產之款項快點納入經費，最好選擇「定率遞減法」。反之，如果沒有必要馬上將資產的購入款項納入經費，則建議使用「平均法」。

如上所述，折舊知識對於節稅相當有利。也許你會認為「計算很麻煩」，但是只要有會計軟體、或委託會計就可以幫你全部算好。為了計算折舊，首先一定要設定好「購入金額」。「購入金額」是指比如購買鋼琴時，於鋼琴的購入價格加上附加費用（運費、進貨運費等）之合計總金額。

事實上，真的有很多老師煩惱報稅的問題。然而，報稅是經營教室的重要「事務」，對於稅金只要有一點不懂的地方，請向國稅局、會計師洽詢，都會得到親切說明。

14：報稅指南：此章節已參照中華民國相關稅制規定修訂為符合台灣地區內容。

15：國民三大義務：中華民國憲法規定國民有納稅、服兵役、受教育三大義務。

16：執行業務所得：有專業技能者，以個人專業技藝執業的收入所得。

國家圖書館出版品預行編目 (CIP) 資料

超成功鋼琴教室經營大全：學員招生七法則 / 藤拓弘
作；陳偉樺譯 . -- 初版 . -- 臺北市：有樂出版，2015.03
　面；　公分 . -- (音樂日和；3)
譯自：成功するピアノ教室：生徒が集まる 7 つの法
則
ISBN 978-986-90838-3-6(平裝)

1. 音樂教育

910.3　　　　　　　　　　104002500

 音樂日和　03

超成功鋼琴教室經營大全～學員招生七法則

成功するピアノ教室～生徒が集まる７つの法則～

作者：藤拓弘
譯者：陳偉樺
發行人兼總編輯：孫家璁
副總編輯：連士堯
責任編輯：林虹聿
校對：陳安駿、王若瑜、周郁然
版型、封面設計：高偉哲

出版：有樂出版事業有限公司
地址：114 台北市內湖區瑞光路 583 巷 30 號 7 樓
電話：02-25775860
傳真：02-87515939
Email：service@muzik.com.tw
官網：http://www.muzik.com.tw
客服專線：02-25775860
法律顧問：天遠律師事務所　劉立恩律師

總經銷：大和書報圖書股份有限公司
地址：242 新北市新莊區五工五路 2 號
電話：（02）8990-2588
傳真：（02）2299-7900

印刷：沈氏藝術印刷股份有限公司
初版：2015 年 03 月
定價：299 元

《超成功鋼琴教室經營大全》X《MUZIK 古典樂刊》
獨家專屬訂閱優惠

為感謝您購買《超成功鋼琴教室經營大全》，
憑此單回傳將可獲得《MUZIK古典樂刊》專屬訂閱方案：
訂閱一年《MUZIK古典樂刊》11期，
優惠價NT$1,650（原價NT$2,200）

超有梗
國內外音樂家、唱片與演奏會最新情報一次網羅。
把音樂知識變成幽默故事，輕鬆好讀零負擔！

真內行
堅強主筆陣容，給你有深度、有觀點的音樂視野。
從名家大師到樂壇新銳，台前幕後貼身直擊。

最動聽
音樂家故事＋曲目導聆：作曲家生命樂章全剖析。
隨刊附贈CD：雙重感官享受，聽見不一樣的感動！

有樂精選·值得典藏

《交響情人夢》音樂監修獨門傳授：
拍手的規則
教你何時拍手，帶你聽懂音樂會！

由日劇《交響情人夢》古典音樂監修
茂木大輔親撰
無論新手老手都會詼諧一笑、
驚呼連連的古典音樂鑑賞指南
各種古典音樂疑難雜症
都在此幽默講解、專業解答！

定價：299 元

基頓·克萊曼
寫給青年藝術家的信

小提琴家　基頓·克萊曼
數十年音樂生涯砥礪琢磨
獻給所有熱愛藝術者的肺腑箴言

定價：250 元

宮本円香
聽不見的鋼琴家

天生聽不見的人要如何學說話？
聽不見音樂的人要怎麼學鋼琴？
聽得見的旋律很美，但是聽不見
的旋律其實更美。
請一邊傾聽著我的琴聲，
一邊看看我的「紀實」吧。

定價：320 元

以上書籍請向有樂出版購買
便可享獨家優惠價格，
更多詳細資訊請撥打服務專線。

MUZIK 古典樂刊・有樂出版

華文古典音樂雜誌・叢書首選

讀者服務專線：（02）2577-5860

讀者服務信箱：service@muzik.com.tw

 MUZIK 古典樂刊

《超成功鋼琴教室經營大全》獨家優惠訂購單

訂戶資料

收件人姓名：＿＿＿＿＿＿＿＿＿＿＿＿ □先生　□小姐

生日：西元 ＿＿＿＿＿＿＿ 年 ＿＿＿＿ 月 ＿＿＿＿ 日

連絡電話：（手機）＿＿＿＿＿＿＿＿＿＿（室內）＿＿＿＿＿＿

Email：＿＿＿＿＿＿＿＿＿＿＿＿＿＿＿＿＿＿＿＿＿＿＿＿

寄送地址：□□□ ＿＿＿＿＿＿＿＿＿＿＿＿＿＿＿＿＿＿＿＿＿＿

＿＿＿＿＿＿＿＿＿＿＿＿＿＿＿＿＿＿＿＿＿＿＿＿＿＿＿＿＿＿

信用卡訂購

□ VISA　□ Master　□ JCB（美國 AE 運通卡不適用）

信用卡卡號：＿＿＿＿＿-＿＿＿＿＿-＿＿＿＿＿-＿＿＿＿＿

有效期限：＿＿＿＿＿＿＿

發卡銀行：＿＿＿＿＿＿＿＿＿＿＿

持卡人簽名：＿＿＿＿＿＿＿＿＿＿

訂購項目

□《MUZIK 古典樂刊》一年 11 期，優惠價 1,650 元

□《拍手的規則》優惠價 237 元

□《寫給青年藝術家的信》優惠價 198 元

□《聽不見的鋼琴家》優惠價 253 元

劃撥訂購

劃撥帳號：50223078　戶名：有樂出版事業有限公司

ATM 匯款訂購（匯款後請來電確認）

國泰世華銀行（013）　帳號：1230-3500-3716

請務必於傳真後 24 小時後致電讀者服務專線確認訂單
傳真專線：（02）8751-5939

MUZIK 古典樂刊 · 有樂出版

有樂出版

請 貼 郵 資

11492　台北市內湖區瑞光路 583 巷 30 號 7 樓
有樂出版事業有限公司　編輯部　收

請沿虛線對摺

有樂出版

音樂日和 03　《超成功鋼琴教室經營大全》

填問卷送雜誌！

只要填寫回函完成，並且留下您的姓名、E-mail、電話以
及地址，郵寄或傳真回有樂出版事業有限公司，即可獲得
《MUZIK古典樂刊》乙本！（價值NT$200）

《超成功鋼琴教室經營大全》讀者回函

1. 姓名：＿＿＿＿＿＿＿＿，性別：□男　□女
2. 生日：＿＿＿＿＿＿年＿＿＿＿＿＿月＿＿＿＿＿＿日
3. 職業：□軍公教　□工商貿易　□金融保險　□大眾傳播　□資訊業　□製造業　□服務業　□學生　□其他
4. 教育程度：□國中以下　□高中/職　□大學/專科　□碩士以上
5. 平均年收入：□25萬以下　□26-60萬　□61-120萬　□121萬以上
6. E-mail：＿＿＿＿＿＿＿＿＿＿＿＿＿＿＿＿＿＿＿＿＿＿＿＿
7. 住址：＿＿＿＿＿＿＿＿＿＿＿＿＿＿＿＿＿＿＿＿＿＿＿＿＿
8. 聯絡電話：＿＿＿＿＿＿＿＿＿＿＿＿＿＿＿＿＿＿＿＿＿＿＿
9. 您如何發現《超成功鋼琴教室經營大全》這本書的？
 □在書店閒晃時　　□網路書店的介紹，哪一家：＿＿＿＿＿＿
 □MUZIK古典樂刊推薦　□朋友推薦
 □其他：＿＿＿＿＿＿＿＿
10. 您習慣從何處購買書籍？
 □網路商城（博客來、讀冊生活、PChome...）
 □實體書店（誠品、金石堂、一般書店...）
 □其他：＿＿＿＿＿＿＿＿
11. 平常我獲取音樂資訊的管道是……
 □電視　□廣播　□雜誌/書籍　□唱片行
 □網路　□手機APP　□其他：＿＿＿＿＿＿＿＿
12. 《超成功鋼琴教室經營大全》，我最喜歡的部分是……（可複選）
 □第一章：招生「7法則」
 □第二章：經營教室的「7個實踐技巧」
13. 《超成功鋼琴教室經營大全》吸引您的原因？（可複選）
 □喜歡封面設計　□喜歡古典音樂　□喜歡作者
 □價格優惠　　　□內容很實用　　□其他：＿＿＿＿＿＿＿＿
14. 您希望我們未來出版何種書籍？
 ＿＿＿＿＿＿＿＿＿＿＿＿＿＿＿＿＿＿＿＿＿＿＿＿＿＿＿＿
15. 您對我們的建議：
 ＿＿＿＿＿＿＿＿＿＿＿＿＿＿＿＿＿＿＿＿＿＿＿＿＿＿＿＿
 ＿＿＿＿＿＿＿＿＿＿＿＿＿＿＿＿＿＿＿＿＿＿＿＿＿＿＿＿